2500원

상상력과 아이디어로 만들어내는 2500원의 특별함

ONLY
ECOBAG

Contents

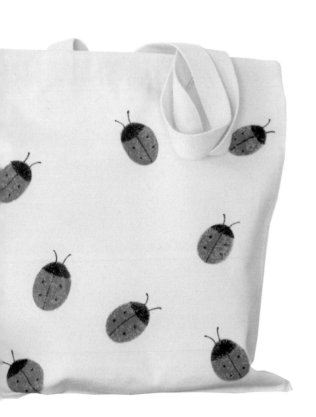

만드는 즐거움, 선물하는 기쁨

My Ecobag

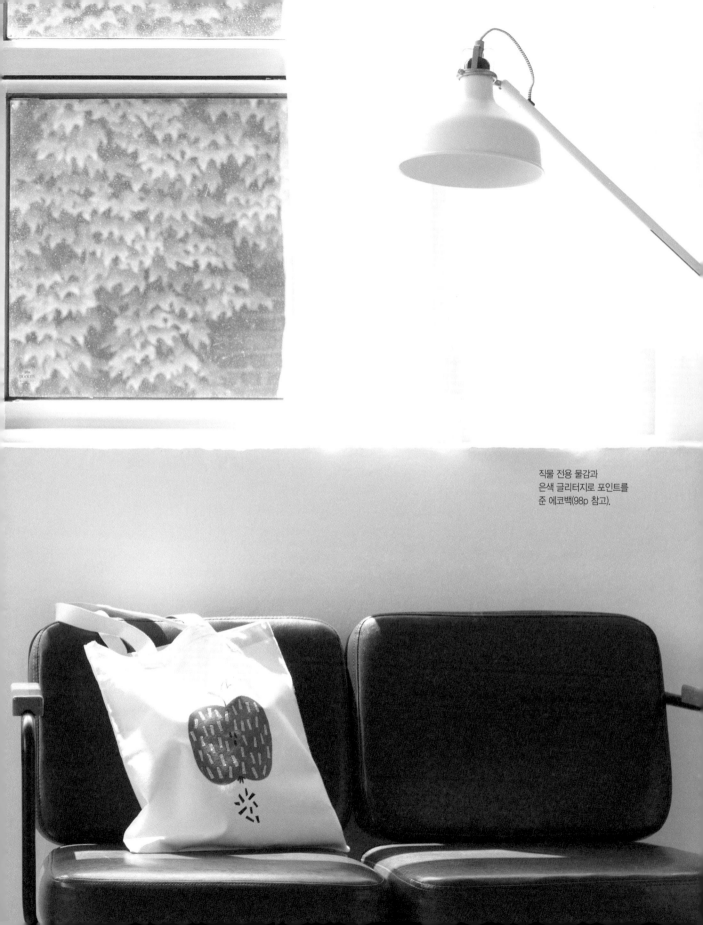

직물 전용 물감과
은색 글리터지로 포인트를
준 에코백(98p 참고).

만드는 즐거움, 선물하는 기쁨

하루하루 바쁜 것 같은데, 왠지 지루하기만 한 일상들. 공부, 일, 혹은 육아 때문이라고 핑계를 대보지만, 어쩌다 시간이 생겨도 나를 위한 시간을 내기는 좀처럼 쉽지 않습니다. 어느 날 문득, 한 가지 생각이 들더군요. 지금 내가 뭘 하는 거지? 나는 왜 이렇게 정신없이 바로 코앞의 일에만 매달려 사는 걸까? 아이, 가족을 위해서라고는 하지만, 정작 나 자신을 위해서는 무엇을 하고 있는 걸까? 이렇게 허송세월을 하다 인생 쫑 내는 건 아닐까?

그래서 생각한 것이 그림을 통한 일상의 탈출이었어요. 시각 디자인을 전공한 저는 순수 미술에 대한 갈증이 늘 있어 왔습니다. 뭔가 시작하고 싶었지만 어떻게 해야 할지 방법을 몰랐고, 혼자 하다 보니 나태해지기에 십상이었습니다. 시간이 날 때마다 그림을 그리겠다는 생각은 애초에 불가능한 이야기죠. 그래서 오롯이 그림을 위한 시간을 따로 만들어야겠다고 생각했어요. 그렇게 만든 그림 모임이 '그림일기'입니다. 일상의 소소함을 그림으로 그리고 싶어 친한 지인들과 시작한 모임이죠.

처음엔 수채화로 시작했습니다. 간단한 풍경도 좋고 화분, 꽃, 빵, 과일, 구름, 우산, 책, 뭐라도 좋았어요. 못 그려도 그린다는 것 자체가 좋았고, 즐거웠습니다. 그림 옆에 펜이나 붓펜으로 간단하게 손글씨도 써넣고요. 간단한 엽서나 카드 정도였지만, 그것만으로도 충분히 위안이 되었어요. 그러던 어느 날 멤버 중 한 명이 무지 에코백을 몇 장 샀는데 거기에 그림을 그려보면 어떻겠냐는 제안을 했어요. 모두 '재미있겠다'며 가볍게 생각하고 시작했던 일이 제게 또 한 권의 책을 준비하는 시간을 만들어주었습니다.

처음엔 직물 전용 크레파스와 펜 한 자루로 시작했습니다. 수박이나 동물, 파인애플, 사과, 복숭아 등 쉬운 것부터 그려갔습니다. 그런데 의외로 너무 재미있고 매력이 있는 거예요. 그림 옆에 손글씨도 넣어보았더니 정말 멋진 작품이 탄생하더군요.
주변의 반응이 좋으니 점점 욕심이 나기 시작했습니다. 아예 에코백을 대량으로 주문하고, 직물 전용 물감에 도전해보기로 했습니다. 정말 매력 있는 건 물감이었습니다. 물감의 농도에 따라 크레파스 느낌, 인쇄된 듯 깔끔한 느낌, 거친 유화 느낌까지 모두 표현할 수 있었어요. 종이에 그리는 것과는 전혀 다른 매력이었죠.

똑같은 에코백을 여러 개 만들어 달라는 지인들의 주문에 스텐실 기법을 생각해냈습니다. 스텐실은 종이에 도안을 그려 안쪽을 잘라낸 후 물감을 찍기만 하면 되는 아주 간단한 방법이에요.

또 아이의 티셔츠에 사용하고 남은 자투리 글리터지를 그림 위에 대충 잘라 붙여주는 것만으로도 반짝반짝 더욱 돋보였어요. 글리터지는 색도 다양하고 붙이는 방법도 쉬워서 그림을 그리고 난 후 포인트로 붙여주면 아주 특별한 나만의 에코백이 완성됩니다.

내가 원하는 디자인으로, 내가 원하는 그림으로 그린, 세상에 단 하나뿐인 나만의 가방이 하나씩 하나씩 완성될 때마다 그 기쁨은 이루 말할 수 없었죠.

아주 작은 작품 활동이지만, 주변이 바뀌기 시작했습니다. 기껏해야 크레파스로 알 수 없는 그림만 끄적이던 아이는 갑자기 수박 그림을 뚝딱 그려 저를 깜짝 놀라게 했습니다. 제게 선물을 받은 가족, 친구, 지인들이 모두 기뻐하고 즐거워했습니다. 주변이 떠들썩해지고 분주해지기 시작했습니다. 그림을 그리면서 느끼는 감성과 만드는 즐거움, 누군가에게 선물하는 기쁨, 그 자체로 바로 힐링이었죠.

에코백은 만들면 만들수록 매력적입니다. 게다가 무지 에코백은 2,500원 선으로 저렴하기까지 합니다. 아이와 함께 하기에도 좋은 창작 시간입니다. 아이의 방학 때 엄마와 함께 에코백을 하나씩 만들자고 제안해보는 건 어떨까요? 또 친구, 지인과 함께 삼삼오오 모여 수다를 떨며 만드는 에코백은 어때요?

이 책을 통해 에코백을 만드는 즐거움과 매력을 독자 여러분과 나눌 수 있다면 더없이 기쁘겠습니다. 만약 손글씨가 필요하다면 캘리그라퍼로서 낸 저의 첫 책 〈오늘부터, 캘리그라피〉를 참고해서 연습하면 더욱 예쁜 작품을 완성할 수 있을 것입니다.

나만의 감성으로 만들어내는 나만을 위한 시간, 나만을 위한 선물, 이제부터 저와 함께 시작해보는 것은 어떨까요?

2017. 8 정수인

PART
01

/

직물 전용
재 료
알 아 보 기

무지 에코백의 종류

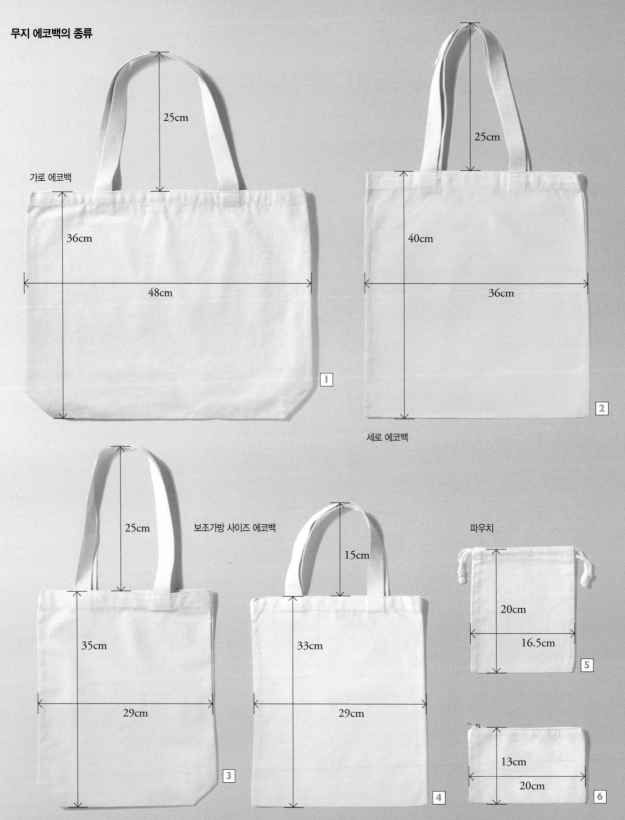

가로 에코백

25cm

36cm

48cm

1

25cm

40cm

36cm

세로 에코백

2

25cm

보조가방 사이즈 에코백

35cm

29cm

3

15cm

33cm

29cm

4

파우치

20cm

16.5cm

5

13cm

20cm

6

※에코백의 종류는 더 많습니다. 사용 용도와 기호에 따라 선택하면 됩니다.

무지 에코백

무지 에코백은 오프라인에서는 찾기 쉽지 않아 인터넷 쇼핑몰을 이용하는 편이 저렴하고 편합니다. 인터넷 창에 '무지 에코백'이라고 치면 아주 쉽게 찾을 수 있지만, 보통은 도매가로 100개나 200개 단위로 판매하는 곳이 많아요. 저는 '하은 에코백'에서 주문했어요. 저렴하고 낱개로도 구매할 수 있어요. 직물 전용 크레파스나 물감을 판매하는 곳에서도 낱개로 판매하지만, 좀 비쌉니다. 하지만 직물 전용 재료를 사면서 한두 개 정도 사는 것이라면 같이 주문하는 것도 괜찮습니다.

천의 종류는 두께감이 있어 톡톡하고 탄탄하게 느껴지는 10수와 그보다 얇고 부드러운 20수가 있어요. 10수는 우리가 흔히 알고 있는 캔버스천으로 그림 그리기가 쉽지 않아요. 하지만 튼튼하고 한 번 세탁하고 나면 좀 더 부드러워집니다. 20수는 얇고 부드러워서 그림 그리기가 훨씬 수월해서 보통은 20수로 많이 작업을 합니다. 우리가 알고 있는 면 티셔츠가 30수 정도이니 대충 감이 오실 거예요.

무지 에코백은 사이즈와 디자인이 정말 다양합니다. 크로스로 멜 수 있는 작은 가방부터 아이들 학원 가방으로 들기 좋은 작은 보조가방, 어깨에 메고 다닐 수 있는 가방도 작은 것부터 큰 것까지 사이즈별로 있습니다. 밑면이 있는 것과 없는 것도 있어요. 그 외 자루형 파우치, 지퍼 파우치, 필통, 물병 파우치 등도 있습니다. 끈의 길이도 손에 들고 다닐 수 있는 것과 어깨에 멜 수 있는 것 두 가지가 있어요. 짧은 끈의 길이는 15cm, 긴 끈은 25cm 정도입니다.

저는 아이들 학원 가방이나 실내화를 담기도 좋은 보조가방 사이즈(29×33cm)와 그보다 좀 큰, 어깨에 메고 다니기 편한 사이즈(36×40cm), 이 두 가지를 많이 씁니다. 아이와 산책할 때 간단하게 물건을 담을 수 있는 작은 사이즈(29×33cm)도 많이 쓰는 편이예요. 가볍게 들기 좋더라고요. 아이가 들기에도 적당합니다. 에코백 사이즈는 판매하는 회사마다 다르지만, 2-3cm 정도의 차이일 뿐 거의 비슷합니다.

가격은 10수와 20수 또 사이즈에 따라 조금씩 차이가 있는데, 10수가 약간 더 비쌉니다. 차이가 큰 건 아니고, 100-200원 정도이고, 대부분의 에코백은 2-3천 원 선이라고 생각하면 될 거예요.

● 에코백 10수와 20수의 차이

에코백은 20수가 더 부드럽다

1ea
2,500원

1 가장 큰 사이즈로 10cm의 밑면이 있어 가까운 곳으로 소풍 갈 때 들기 좋다. **2** 어깨에 멜 수 있는 가장 일반적인 사이즈로 어디에서나 편하게 들 수 있다. **3** 작지만 밑면이 있어 많은 양의 물건을 넣을 수 있고 어깨끈이 있어 메기에도 좋아 아이와 산책할 때 들면 편하다. **4** 끈이 짧은 작은 사이즈로 아이들 학원 가방이나 산책할 때 들기 좋다. **5** 끈이 달린 작은 자루형의 파우치로 화장품이나 간단한 소지품을 담기 좋다. **6** 지퍼가 달린 작은 파우치로 열쇠나 립밤 등 작은 소품을 넣고 다니기 좋다.

직물 전용 펜과 크레파스

에코백은 종이가 아닌 천에 그림을 그리는 것이기 때문에 직물 전용 도구가 필요합니다. 종이와 달라서 매끄럽게 그려지지 않습니다. 거칠고 뻣뻣한 느낌 때문에 처음 해보는 사람이라면 어렵게 느껴질 수 있어요. 초보자의 경우는 펜이나 크레파스로 먼저 에코백을 접해보면 쉽습니다. 펜이나 크레파스만으로도 멋진 그림을 그릴 수 있거든요. 선으로만 간단한 그림을 그리고 포인트로 컬러를 주는 방법도 좋습니다.

크레파스는 따뜻하고 사랑스러운 느낌이 들죠. 그냥 색색의 동그라미만 잔뜩 그려도 예쁩니다. 크레파스 특유의 질감 때문인데요, 아이들과 함께 그리기에도 아주 좋아요. 그림 옆에 포인트로 간단한 손글씨를 쓰면 더 예쁘죠. 크레파스로는 손글씨를 작게 쓰기 어려우니 펜으로 쓰면 좋습니다. 크레파스는 번지기 쉬운 단점이 있어요. 그림을 그리면서 손으로 문지르지 않도록 조심해야 합니다. 그림을 완성한 후에 종이(A4 용지)를 작품 위에 대고 다림질로 착색해주면 더 이상 번지지 않습니다.

가격은 펜이 크레파스보다 좀 더 비싼 편이예요. 펜은 가는 펜과 두꺼운 펜이 있고 색도 기본 6색, 10색, 12색, 20색 등 여러 가지가 있어요. 튤립 제품의 가는 펜이 좀 더 비싼 편인데, 6색이 10,000원 정도입니다. 우치다 제품은 가는 선이나 두꺼운 선 모두 표현이 가능합니다. 6색 4,800원, 10색 7,000원 정도입니다. 또 블랑코 제품은 6색 5,000원 정도예요. 발색은 튤립이나 블랑코처럼 상대적으로 가는 펜들이 훨씬 더 좋아요. 앞뒤로 두께가 다른 지그 제품은 낱개로 구매가 가능하고 가격은 3,500원 선입니다.

크레파스는 펜보다 저렴합니다. 개인적으로는 펜텔 직물 전용 크레파스를 쓰는데, 가격은 15색이 4,000원 정도입니다. 종이에 그려서 천에 옮길 수 있는 크레욜라 제품도 있습니다. 이 제품은 아직 그림이 서툰 어린아이들에게 좋습니다. 종이에 마음껏 그리게 한 후 가장 마음에 드는 그림을 골라 에코백에 맞대어놓고 다림질을 해주면 되거든요. 가격은 8색 3,600원 정도입니다. 대형 문구점이나 인터넷에서 살 수 있습니다.

1set 5,000원

1set 4,000원

1 튤립 직물 전용 펜. 가는 펜 타입으로 열처리 없이 착색이 가능하고, 작업이 끝난 다음 72시간을 기다렸다 세탁해야 한다. 물 빠짐이 가장 적다. **2** 우치다 패브릭 마카. 삼각뿔 모양의 마카 타입으로 가는 선부터 두꺼운 선까지 다양한 굵기 조절이 가능하고 열처리 없이 자연 건조로 착색이 가능하다. **3** 블랑코 직물 전용 펜. 펜 중 가장 발색이 좋으며, 24시간 자연 건조하거나 드라이어나 다리미로 열처리한다. **4** 지그 직물 전용 펜. 앞뒤로 가는 펜과 두꺼운 붓 타입의 팁이 양쪽으로 있어 손글씨 쓰기에 적합하고 작업 후 드라이어나 다리미로 열처리한다. **5** 펜텔 직물 전용 크레파스. 작업 후 종이를 덮고 다리미로 열처리하여 착색한다. **6** 크레욜라 직물 전용 크레파스. 종이에 그린 후 에코백에 거꾸로 올려놓고 다림질한다.

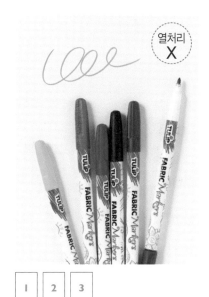

열처리
X

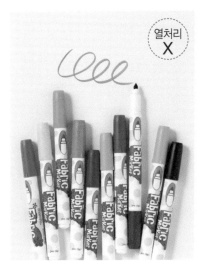

열처리
X

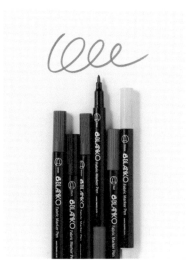

1 2 3

4 5 6

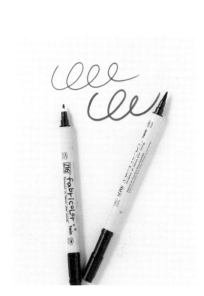

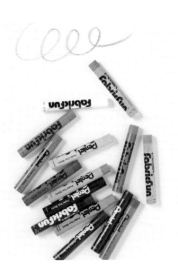

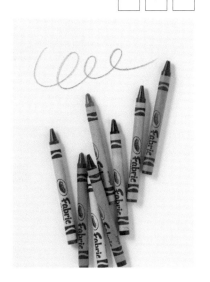

13

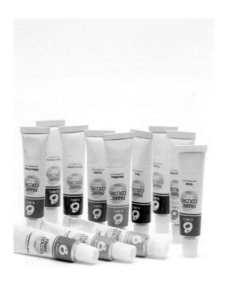

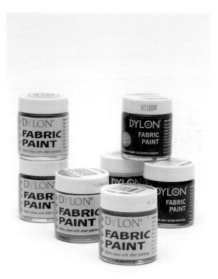

1	2
3	4

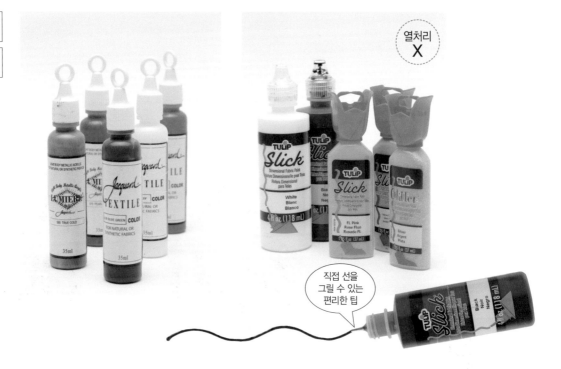

열처리
X

직접 선을
그릴 수 있는
편리한 팁

직물 전용 물감

직물 전용 물감은 여러 종류가 있는데 저는 주로 블랑코 물감을 씁니다. 다른 물감에 비해 저렴하면서 발색이 좋아 선택했어요. 하지만 색이 다양하지 않아 다른 브랜드의 물감을 추가해서 쓰고 있습니다. 특히 다이론 물감은 골드·실버·브론즈처럼 반짝이는 느낌의 글리터 물감도 있고, 핫 핑크·아쿠아블루 등 독특한 색깔의 물감도 있어요. 또 흰색이나 검은색처럼 많이 쓰는 물감은 용량이 큰 튤립 제품이나 자카드 제품을 추가해서 쓰고 있습니다.

특히 튤립 제품은 용량이 매우 커서 경제적입니다. 또 슬릭 용이기 때문에 두껍게 바르면 그림에 입체감을 줄 수도 있고, 광택도 있어요. 발림성과 발색이 블랑코 제품이나 다이론 제품 같지 않아 독특한 분위기를 연출할 수 있습니다. 물감이 천에 스며드는 느낌이 아니라 천 위에서 겉도는 느낌이 있습니다. 그래서 스텐실 기법을 쓸 때는 쉽게 번지지 않는 튤립 제품이 가장 편리해요. 튜브 타입이라 물감 입구가 가는 팁으로 되어 있어 붓을 사용하지 않고도 에코백에 직접 선을 그리거나 손글씨를 쓰기에도 좋아요. 따로 열처리가 필요하지 않아 잘 말려주기만 하면 됩니다. 자카드

제품 역시 물감 입구가 가는 팁으로 되어 있지만, 물감이 약간 묽기 때문에 직접 선을 그리기에는 적합하지 않아요. 가장 저렴한 블랑코 제품은 두 가지 용량이 있는데, 기본이 12색이고 6ml는 5,500원, 12ml는 9,000원 정도입니다. 다이론 제품은 색이 다양하지는 않지만 발색이 매우 뛰어나고 예뻐서 낱개로 여러 개 소장해서 쓰고 있어요. 묽어서 물을 섞지 않고도 바로 쓸 수 있는 장점이 있어요. 특히 반짝이는 펄 느낌은 다이론 제품이 가장 예뻐요. 가격은 40ml 4,000원 정도입니다.

튤립 제품은 종류가 정말 많아요. 먼저 기본적인 37ml 6색은 16,800원, 10색은 28,000원 정도입니다. 큰 용량도 있는데 낱개로 구매 가능하며 가격은 37ml 2,800원, 118ml 9,000원 정도예요. 가격은 온라인 사이트마다 조금씩 차이가 있습니다. 그 외에도 형광 물감과 펄, 메탈릭, 반짝이가 들어 있는 물감 등이 있습니다.

자카드 제품은 15ml 10색, 17,000원 정도이고, 35ml는 28,000원 정도입니다. 이 제품도 낱개로 구매가 가능하며 가격은 35ml 3,800원 정도입니다.

1set 5,500원

ı 블랑코 직물 전용 물감. 물감 중 가장 저렴하다. 시작은 블랑코 12색 한 세트면 충분하다. 2 다이론 직물 전용 물감. 다른 물감에 비해 약간 비싸지만, 색이 독특하고 예쁘다. 골드나 실버, 핑크 등 두세 개쯤 소장하고 쓰면 좋다. 3 자카드 직물 전용 물감. 낱개로도 구매가 가능해 화이트나 블랙을 추가 구매하고 싶을 때 선택하면 좋다. 4 튤립 직물 전용 물감. 대용량 제품이 있어 특히 많이 쓰게 되는 색을 추가 구입하면 좋다. 스텐실 기법을 쓸 때는 튤립 제품이 적당하다.

그 외의 필요한 도구들

1 붓 부드러운 종이에 그리는 그림이 아니고 거친 천 위에 그림을 그려야 하기 때문에 붓이 망가지기 쉬워요. 처음엔 평붓과 세필 한두 자루면 충분합니다. 평붓은 구성붓을 사면 됩니다. 가격도 저렴하고 대가 길지 않아 편하게 쓸 수 있어요. 일반 문구점에서 쉽게 구할 수 있습니다.

평붓은 두꺼운 붓(8호)이 넓은 면적을 칠할 때 좋습니다. 저는 주로 저렴한 화홍이나 루벤스 제품을 사용합니다. 가격은 두꺼울수록 비싸요. 한 자루에 4,000~5,000원 정도이고 5자루씩 세트로 판매하는 제품 중 저렴한 것도 있으니 참고하세요.

세필은 두께별로 두 자루 정도 가지고 있으면 편리하게 쓸 수 있어요. 5호나 3호가 적당합니다. 스텐실용 붓도 한두 개 있으면 유용하게 쓸 수 있습니다. 사진 왼쪽 2개가 스텐실용 붓, 둥근 붓과 세필, 오른쪽 끝이 평붓입니다.

2 물통 직물 전용 물감은 한 번 굳어버리면 지워지지 않고, 다음 물감을 쓸 때 물이 들 수도 있으니 물을 자주 갈아주는 것이 좋습니다. 이가 나가서 쓰지 않는 그릇이나 버리려고 내놓았던 깡통 등을 물통 대용으로 사용하세요.

3 면수건 붓을 아무리 잘 헹구어내도 직물 전용 물감은 잔여물이 남습니다. 맑은 물에 잘 헹구고, 면수건에 물기와 잔여물을 잘 닦아주세요. 소모적인 휴지보다는 전용 수건을 마련해 놓고 쓰면 더 좋겠죠?

4 은박지 직물 전용 물감은 아크릴 물감처럼 한 번 굳으면 지워지지 않기 때문에 물감을 적당량만 짜서 써야 합니다. 팔레트를 사용하기보다는 한 번 쓰고 버리는 은박지나 일회용 접시를 사용하는 것이 훨씬 편리합니다.

5 색연필 색연필은 밑그림을 스케치할 때 사용하면 좋아요. 아이가 쓰는 색연필도 좋고 수채색 연필도 상관없지만 가늘고 깎아 쓰는 연필형 색연필이 편리합니다. 연필로 스케치를 하면 잘 지워지지도 않고 검게 색이 남아서 보기 좋지 않습니다. 지우개로 지운다 해도 완전히 지워지지 않고 지우개 가루가 남아서 지저분해지죠. 도안에 미리 칠할 색을 생각하고 그와 같은 색의 색연필로 흐리게 스케치를 하는 것이 좋아요. 너무 복잡한 도안은 그리기 쉽지 않으니 시작은 간단한 그림으로 하도록 하세요.

6 드라이어 직물 전용 펜이나 물감을 사용할 때는 드라이어가 꼭 필요합니다. 뜨거운 바람을 쐬어주어야 색이 착색되고 세탁한 후에도 지워지지 않아요. 특히 물감의 경우는 한 곳을 칠할 때마다 드라이어로 말리면서 작업해야 다음 색을 칠하기 쉽고 손에도 묻어나지 않아요. 잘못하면 손에 묻어난 물감이 에코백에 묻을 수 있으니 조심해야 합니다. 작업이 끝난 후에 마지막으로 한 번 더 드라이어로 말리면서 착색해주면 됩니다.

7 다리미 직물 전용 크레파스의 경우는 크레파스의 오일 성분 때문에 종이(A4 용지)를 에코백에 그린 그림 부분에 덮고 다려서 오일 성분을 빼주어야 합니다. 다림질을 하면 종이에 크레파스가 묻어나고 뜨거운 열기로 착색이 됩니다.

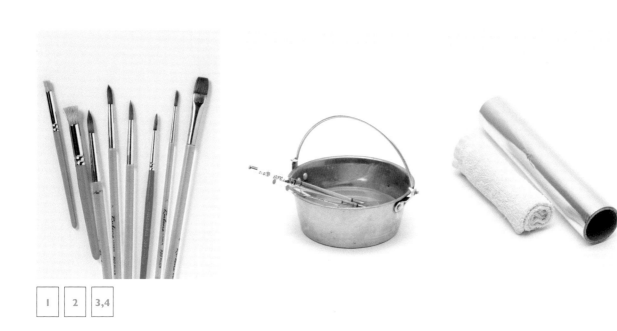

| 1 | 2 | 3,4 |

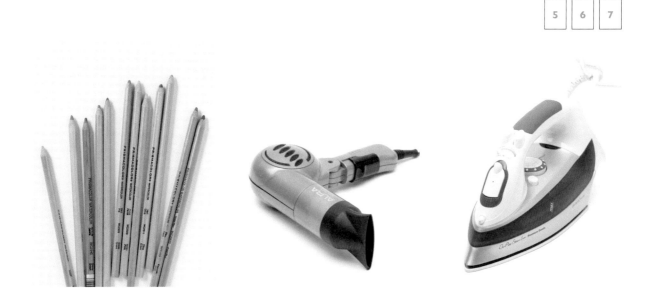

| 5 | 6 | 7 |

17

작업 전 알아두면 좋은 몇 가지

밑 그 림
스 케 치 하 기

스케치를 할 때는 연필로 하면 좋지 않습니다. 연필은 지우개로 지우면 잘 지워지지도 않고 지우개 가루가 잘 떨어지지도 않아요. 그림의 색을 미리 생각했다면 같은 색의 색연필로 스케치를 하면 좋아요.

어떤 색연필도 상관없지만 가늘고 깎아 쓰는 연필형 색연필이 더 편리합니다. 미리 색을 정하지 못했다면 흐린 살구색이나 베이지색으로 밑그림을 그려도 됩니다. 만약 그림을 그린 후 검은색으로 테두리를 그릴 거라면 연필로 그려도 상관없어요. 처음부터 너무 욕심을 내지 말고 간단한 그림으로 시작해보세요.

착 색 법 과
세 탁 법

직물 전용 펜 직물 전용 펜은 작업 후 `드라이어나 다리미`로 열처리하면 됩니다. 다리미로 열처리하는 경우는 종이(A4 용지)를 올려놓고 다려주세요. 펜은 굵은 펜과 가는 펜이 있고, 기본적인 색인 검정과 빨강 · 파랑 · 노랑 · 초록 · 갈색 · 형광색과 파스텔톤 컬러 등 여러 가지 컬러가 있습니다.

직물 전용 크레파스 크레파스는 그림을 그린 후 종이(A4 용지)를 그림 위에 덮고 `다리미`로 다림질해줍니다. 크레파스가 녹으면서 종이에 오일 성분이 배어 나와요. 종이가 흔들리면 다른 곳에 묻을 수도 있으니 조심해서 다려야 합니다. 크레파스는 다림질을 하고 나면 색이 약간 흐려집니다. 처음부터 약간 진하게 칠해주는 것이 좋습니다.

직물 전용 물감 물감은 다음 색을 칠하기 전에 `드라이어`로 한 번씩 말리면서 작업해야 합니다. 번질 수도 있고 마르면 색이 좀 더 환해져요. 말린 후에는 그 위에 다시 색을 칠해도 되므로 색이 옅거나 색을 수정하고 싶으면 덧칠을 하면 됩니다. 그림을 완성한 후에는 드라이어의 뜨거운 바람으로 한 번 더 완전히 말려주어 착색합니다.

세탁법 다리미나 드라이어로 충분히 착색을 해도 바로 빨면 그림이 지워질 수도 있어요. 최소 하루 이틀 정도는 지난 뒤에 뒤집어서 세탁하는 것이 좋습니다. 세탁기에 넣기 전에 오염된 부분만 세제를 묻혀서 솔로 살살 문질러 지우고 빨면 오염이 쉽게 지워집니다.

책 의 도 안
활 용 법

책에 제시된 도안은 보고 그려도 되지만, 도안을 가위로 오려서 가방에 대고 그리면 편리하게 사용할 수 있습니다. 만일 조금 크게 그리거나 더 작게 그리고 싶을 때는 축소 또는 확대 복사를 해서 사용하면 됩니다. 수인 디자인 블로그(blog.naver.com/cocoa_mall)의 자료실에 도안의 일러스트 파일이 있습니다. 다운을 받은 후 크기를 조정하고 프린트해서 사용하세요.

Q&A

Q 꼭 직물 전용 물감을 써야 하나요? 천에 그림을 그리기 때문에 직물 전용을 써야 세탁 후에도 지워지지 않아요. 만약 아크릴 물감이 있다면 아크릴 물감은 써도 됩니다. 아크릴 물감은 그림을 그릴 때는 수채 물감처럼 쉽게 그려지지만, 한번 말라서 굳어버리면 물에는 지워지지 않는 특성이 있어 직물 전용 물감 대신 써도 무방합니다. 하지만 물감을 칠한 자리가 딱딱해질 수도 있어요. 크레파스도 직물 전용을 사용해야 합니다.

Q 유성펜(네임펜)을 사용해도 상관없을까요? 유성펜(네임펜)은 수성펜이 아니기 때문에 세탁 후에도 지워지지는 않아요. 하지만 물이 닿으면 색이 번집니다. 드라이어로 착색해도 직물 전용 펜과는 달리 물에 번질 수 있어요. 반드시 직물 전용 펜을 사용하세요.

Q 물감은 브랜드별로 모두 구입해야 하나요? 모두 구입하지 않아도 상관없습니다. 가장 저렴하고 발색이 예쁜 블랑코 직물 전용 물감으로 시작하면 됩니다. 작품에 욕심이 난다면 다이론 물감의 글리터 물감이나 블랑코 제품엔 없는 색을 한두 가지 정도 추가로 구입해서 쓰면 좋아요.

Q 아이가 쓰던 붓을 사용해도 상관없을까요? 네. 상관없어요. 하지만 직물 전용 물감은 굳으면 물에 녹지 않기 때문에 작업 후엔 반드시 깨끗이 닦아두어야 합니다. 또 작업을 하다 보면 붓이 망가질 수도 있으니 웬만하면 따로 붓을 마련해서 쓰는 게 좋겠죠?

Q 에코백이 아닌 다른 천에도 가능한가요? 어디든 가능합니다. 청바지나 쿠션, 실내화에도 가능하고요, 흰색 면 티셔츠에 그림을 그려도 아주 예뻐요. 아이들이 좋아하는 그림을 그려주면 아주 기뻐합니다. 티셔츠의 경우 두께가 얇기 때문에 펜이나 물감이 티셔츠 뒤쪽까지 배어날 수 있으니 주의해야 합니다. 티셔츠 사이에 OHP 필름이나 코팅이 되어 있는 종이를 깔고 작업하도록 하세요.

Q 실패할까 두려워요. 어떻게 하면 좋을까요? 먼저 원하는 그림을 종이에 그리세요. 이때 A4 용지처럼 얇은 종이보다는 달력이나 마분지처럼 두께감이 있는 종이가 좋아요. 종이에 그린 그림은 형태를 잘 오려내어 그 조각을 에코백에 대고 그리면 쉽게 그릴 수 있습니다(37p 참고). 특히 캐릭터를 그릴 때 아주 편리해요. 간단한 도형은 안을 오려낸 후 종이를 에코백에 대고 모양 종이의 안쪽을 색칠해 주어도 좋습니다(67p 참고).

Q 세탁기에 넣어서 빨아도 될까요? 손으로 살살 빤다면 좋겠지만, 귀찮죠? 세탁기에 넣을 경우에는 먼저 에코백의 심하게 오염된 부분을 솔로 살살 문질러 준 후 뒤집어서 세탁기에 넣고 돌리면 됩니다. 착색만 제대로 해준다면 그림이 지워질 염려는 없지만, 여러 번 세탁할 경우엔 색이 흐려질 수 있어요. 글리터를 붙인 경우에도 상관없습니다. 다리미로 꼼꼼히 붙여주었다면 절대 떨어지지 않아요. 만약 세탁 후 일부가 떨어졌다고 해도 다려주면 원래처럼 다시 붙습니다.

PART
02

/

기본적인
선 으 로
시작하기

아주 간단한 선으로도
멋진 작품을 만들 수 있다.
아이디어가 중요하다.
달걀프라이의 흰자와
노른자를 블랑코 물감으로
칠해주고 드라이어로
말린 후 검은색 지그 직물
전용 펜으로 테두리를
그리고 나이프와 포크를
그려 완성했다.

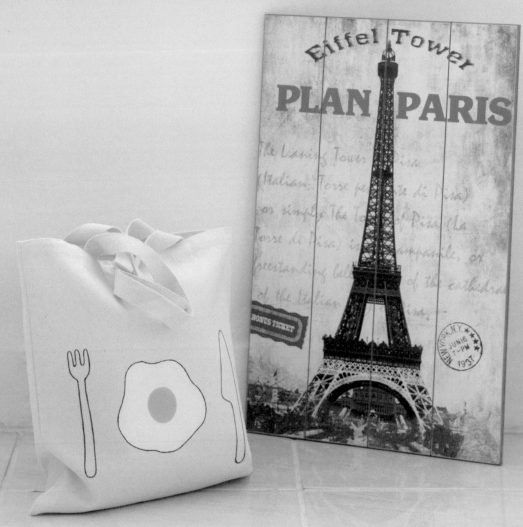

선으로 기본 그리기

그림을 못 그린다고요? 걱정하지 말고 가장 기본이 되는 직물 전용 펜으로 시작해보세요. 크레파스나 물감으로 시작하는 것보다 훨씬 쉽습니다. 밑그림까지 그린다면 실패할 확률은 더욱 낮아요. 밑그림은 그림의 색을 정한 뒤 컬러를 바꿔가며 색연필로 그려주세요(18p 참고). 알아볼 수 있을 정도면 되기 때문에 진하게 그릴 필요는 없어요. 너무 두꺼운 색연필보다는 가는 연필형 색연필이 좋아요.

선으로 그림을 그릴 때 특별히 주의할 사항이 있습니다. 천의 결이에요. 에코백은 종이와 다르기 때문에 선을 조금 천천히 그어주어야 합니다. 발색이 잘 되게 하기 위해서예요. 선을 빠르게 그으면 발색이 잘되지 않거든요. 에코백 10수에 그림을 그리면 여러 번 선을 그어주어야 할 수도 있습니다. 천의 결에 주의하면서 꼼꼼하고 세심하게 그리도록 합니다.

직물 전용 펜으로 작업할 경우에는 에코백 20수가 좋아요. 10수 에코백보다 결이 부드러워 그리기가 훨씬 쉽고 발색도 잘됩니다. 인쇄된 것처럼 선명한 느낌을 원한다면 펜으로 그린 선 위에 같은 색 물감으로 한 번 더 칠해주면 돼요. 훨씬 더 깔끔해진답니다. 펜의 느낌을 살리고 싶으면 그대로 두고 포인트가 될 만한 부분을 색깔 펜이나 크레파스 또는 물감으로 칠해주세요.

완성한 후 크레파스로 포인트를 줄 경우에는 종이(A4 용지)를 작품 위에 덮고 다리미로 다려주세요. 직물 전용 펜이나 패브릭 물감으로 포인트를 주었을 경우에는 드라이어의 뜨거운 바람으로 착색하고 마무리하면 됩니다. 튤립 직물 전용 펜의 경우에는 열처리를 따로 하지 않아도 되지만, 돌다리도 두드리고 지난다는 마음으로 열처리를 한 번 하도록 하세요.

이 렇 게
해 보 세 요

실패하면 어떻게 하죠? 에코백을 버려야 하나요? 실패했다고 낙담하고 금세 에코백을 버리지 마세요. 저도 처음에는 시행착오를 많이 겪었어요. 하지만 조금씩 실력이 좋아지면서, 나중에는 요령도 생겼어요. 그림을 잘못 그려 실패해서 블랙 물감으로 덧입혀 만든 서양배 에코백(62p 참고)은 생각지도 못한 작품으로 재탄생했어요. 즐겨 들고 다닐 뿐 아니라 친구들도 정말 예쁘다고 칭찬을 많이 해줍니다. 물론 블랙 말고 다른 짙은 색 물감으로 칠해도 됩니다. 하지만 그림보다 흐린 색은 피해주세요. 덧칠이 가능하다고는 하지만 아래쪽 그림이 비칠 수 있거든요.

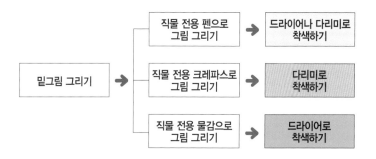

23

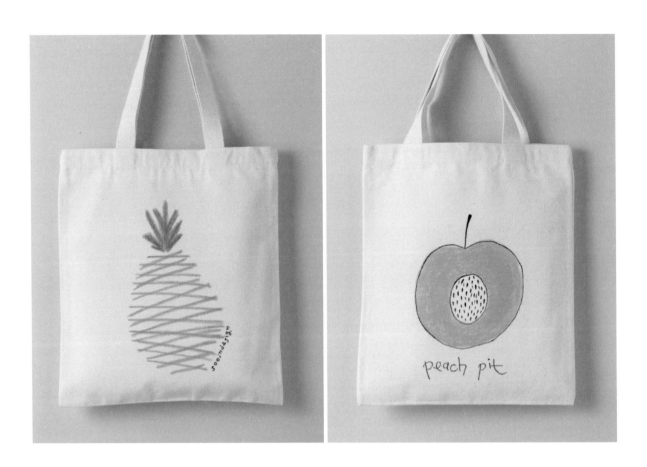

| 1 | 2 |

1 펜텔 직물 전용 크레파스로 선만 이용해 파인애플을 그렸다. 그림 옆엔 지그 직물 전용 펜으로 나만의 사인을 했다(에코백 10수). **2** 먼저 블랑코 직물 전용 물감으로 핑크색 복숭아를 칠해주고 드라이어로 말린 후 지그 직물 전용 펜으로 블랙 테두리와 꼭지, 복숭아씨를 그려 넣었다. 마지막으로 영문 손글씨를 써서 완성(에코백 10수).

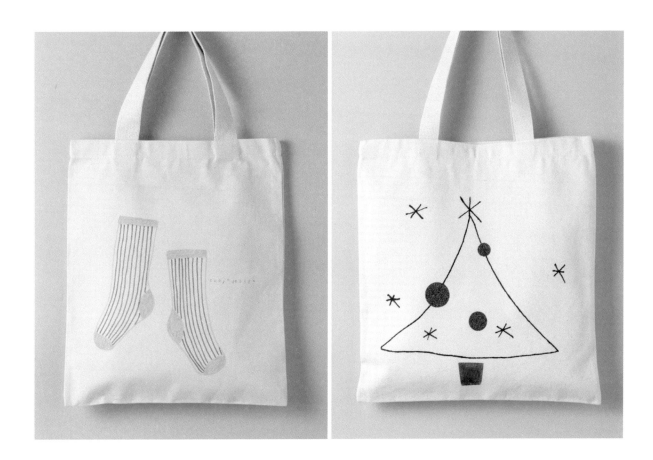

3 4

3 블랑코 직물 전용 펜만으로 그린 에코백. 그림을 그린 후에는 문구점에서 파는 직물 전용 잉크로 스탬프를 찍어 완성했다(에코백 20수). **4** 지그 직물 전용 펜으로 트리를 그리고, 그 위에 검은색 튤립 직물 전용 물감 팁을 이용해 덧칠했다. 나무 밑동도 초록색 물감으로 칠하고 드라이어로 말린 후 포인트로 빨간색 글리터지를 동그랗게 잘라서 다리미로 붙여주었다(에코백 20수).

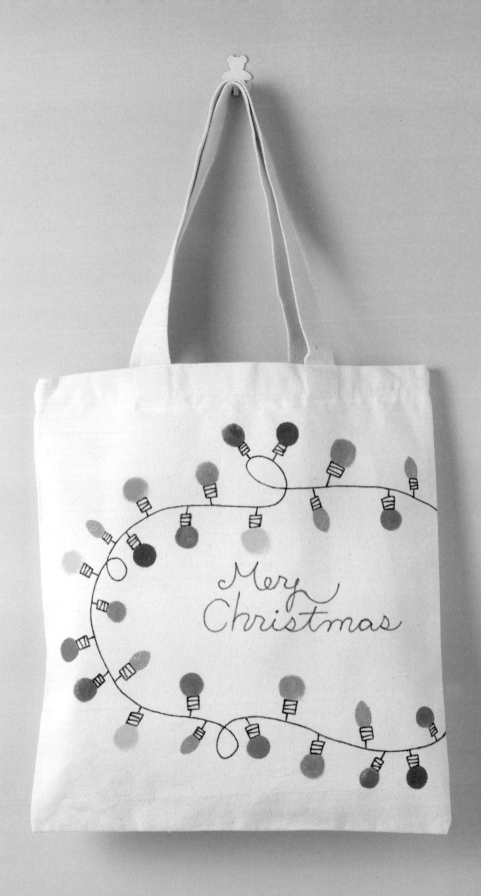

색색의 크리스마스 전구들

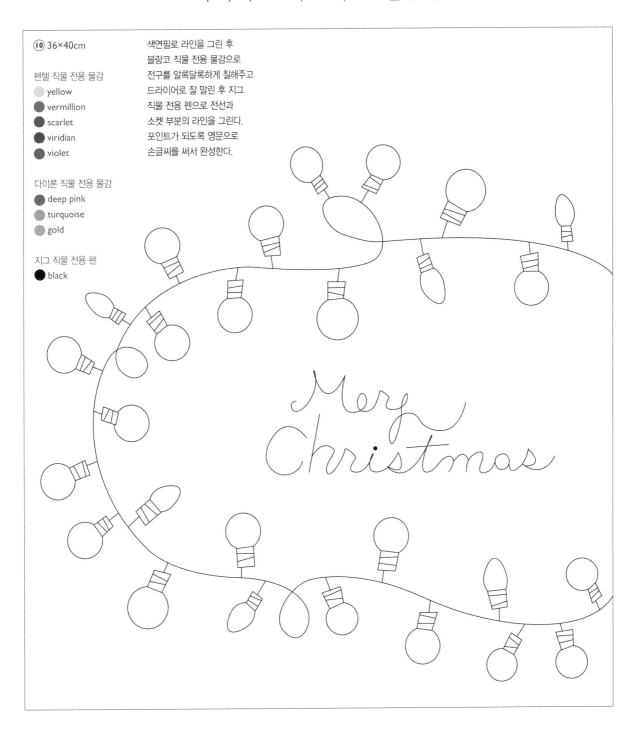

⑩ 36×40cm

펜텔 직물 전용 물감
- yellow
- vermillion
- scarlet
- viridian
- violet

다이론 직물 전용 물감
- deep pink
- turquoise
- gold

지그 직물 전용 펜
- black

색연필로 라인을 그린 후
블랑코 직물 전용 물감으로
전구를 알록달록하게 칠해주고
드라이어로 잘 말린 후 지그
직물 전용 펜으로 전선과
소켓 부분의 라인을 그린다.
포인트가 되도록 영문으로
손글씨를 써서 완성한다.

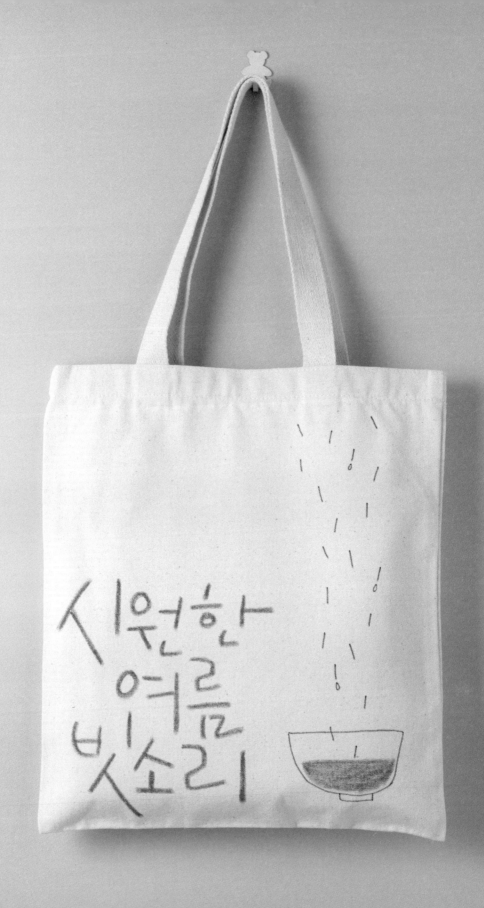

귀 기울여 보세요, 여름 빗소리

(10) 36×40cm

펜텔 직물 전용 크레파스
● cobalt blue

지그 직물 전용 펜
● black

지그 직물 전용 펜으로 그릇과 빗방울을 그리고 크레파스로 물을 칠해주었다. 마지막으로 종이를 올리고 다리미로 열처리를 한다. 이렇게 선으로만 그려도 예쁜 에코백이 만들어지지만, 그 옆에 문구를 넣으면 특색 있는 가방이 만들어진다. 스케치 없이 쓰는 것이 불안하다면 옅은 색연필로 먼저 쓴 다음 그 위에 다시 크레파스로 쓴다. 종이를 대고 다리미로 한 번 다려서 착색한다.

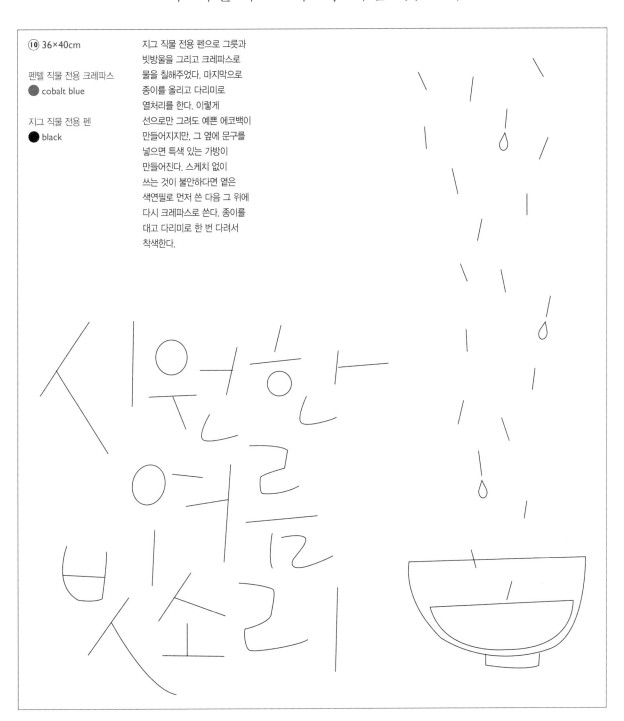

손글씨는 어떻게 쓰면 좋을까요?

아날로그에 대한 향수 때문일까요? 요즘 캘리그라피에 대한 관심이 부쩍 커진 걸 느낍니다. 캘리그라피를 배우고 싶어 하는 분도 많고, 혼자 책을 보며 독학하는 분도 꽤 많은 것으로 압니다. 누구나 예쁜 글씨를 쓰고 싶어 합니다. 하지만 쉽지 않죠. 실제로 저는 캘리그라피를 배우고 나서 손글씨가 예쁘게 변했어요. 원래 글씨를 잘 쓰는 줄 알지만, 캘리그라피는 평소 쓰는 글씨와는 전혀 달라요.

손글씨를 쓸 때는 요령이 필요해요. 먼저 쓰고 싶은 단어나 문장을 선택합니다. 손글씨는 자음 모음의 각도와 위치, 구도가 중요하기 때문에 처음에는 한두 글자로 시작하는 것이 좋아요. 자신의 이름으로 연습하는 것도 하나의 방법입니다. 자기 이름은 애정이 가기 마련이고, 어차피 작품을 만들다 보면 자신의 이름을 써넣어야 할 때가 올 테니까요.

이렇게 연습을 하다 보면 예쁘게 써지는 단어가 있고, 잘 안 써지는 단어가 있어요. 그러면 안 써지는 글씨를 집중적으로 연습하면서 조금씩 단어 수를 늘려갑니다.

포인트는 그냥 글씨 쓰는 것처럼 써서는 안 된다는 거예요. 글씨가 춤을 추듯 써야 합니다. 그림이라고 생각하면서 쓰세요. 자음, 모음의 위치, 각도를 바꾸어 써보세요. 이런 글씨도 있을까 하는 생각이 들 만큼 자유롭게 써보는 거예요. 많이 보는 것도 중요합니다. 주위를 둘러보면 캘리그라피가 눈에 많이 띌 거예요. 관심을 가지고 보면 더 잘 보이죠. 드라마 타이틀도 많고 과자나 라면 봉지에도 있습니다. 맘에 드는 글씨를 발견하면 무조건 따라 써보는 것도 도움이 됩니다. 자, 이제 펜을 꺼내 들고 캘리그라피를 시작해보세요.

손글씨를 잘 쓰는 팁은 무엇인가요? 손글씨에서 가장 크게 영향을 주는 것은 받침과 자음과 모음의 위치입니다. 받침의 경우, 왼쪽에 있을 때와 중간에 있을 때, 오른쪽 끝에 있을 때, 모두 느낌이 달라요. 위치가 바뀔 때마다 어울리는 받침의 모양 또한 다르죠. 왼쪽에 받침을 쓰면 엉뚱하고 어눌한 느낌을 주고 중앙에 받침을 쓰면 익숙함과 안정감을 주고, 오른쪽에 받침을 쓰면 발랄하고 귀여운 느낌을 줍니다. 이처럼 받침 하나로 인해 변하는 느낌은 매우 큽니다. 또 자음과 모음은 옆으로 나란히 일렬이 아니어도 상관없습니다. 위로 아래로 옆으로 글자의 자음과 모음들이 너풀너풀 춤을 추듯 써보세요. 그럴수록 손글씨는 더욱 빛이 납니다.

1 각도에 따른 손글씨의 변화

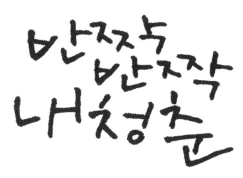

글자의 자음과 모음의 각도를 제각각 다르게 주어 귀엽고 아기자기한 느낌이 든다. 화선지, 쿠레타케 붓펜, 22호

2 받침의 위치에 따른 손글씨의 변화

받침을 왼쪽에 썼을 때

받침을 왼쪽으로 쓰면 어눌하지만 엉뚱하고 유쾌한 느낌을 줄 수 있다.

받침을 오른쪽에 썼을 때

받침을 오른쪽으로 쓰면 발랄하고 귀엽다.

3 획의 방향에 따른 손글씨의 변화

전체적으로 모음의 가로획 끝을 아래쪽으로 향하게 써서 우울하고 가라앉은 듯한 느낌이 든다. 화선지, 쿠레타케 붓펜, 22호

PART
03

본격적인
작 품
만 들 기

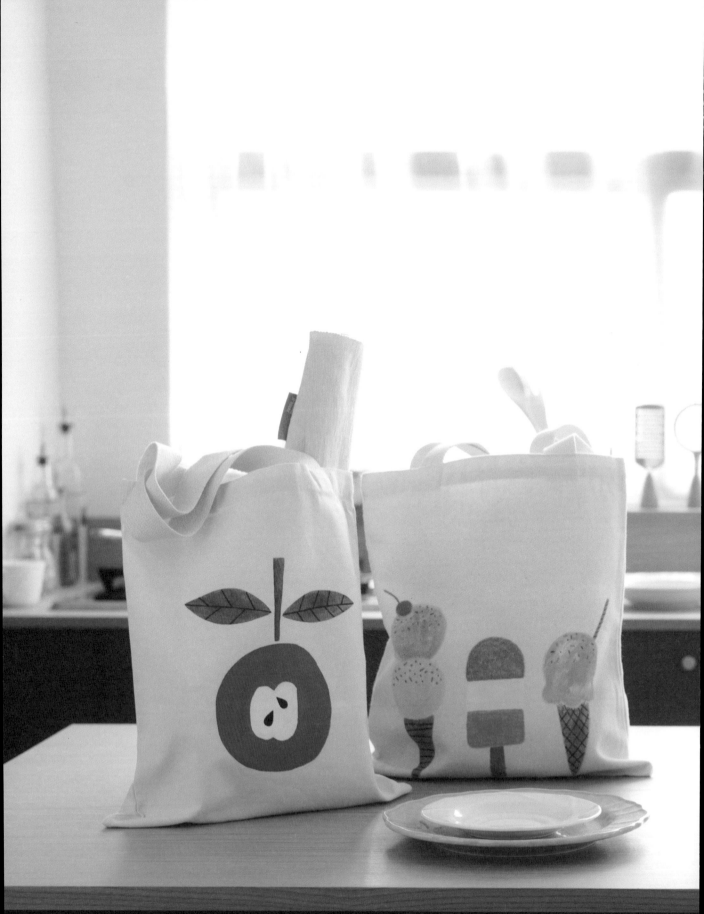

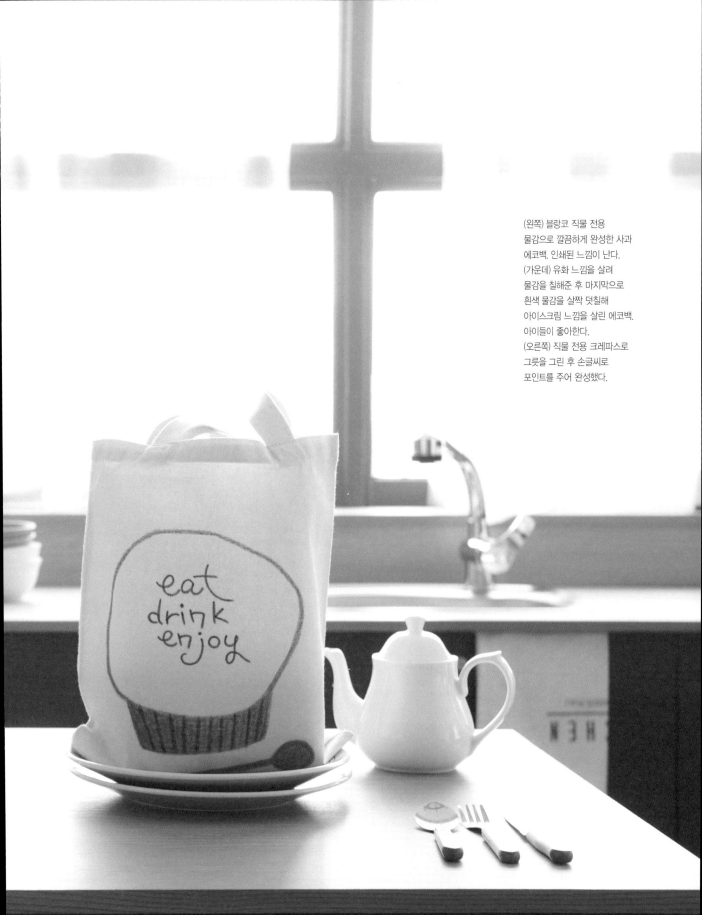

(왼쪽) 블랑코 직물 전용
물감으로 깔끔하게 완성한 사과
에코백. 인쇄된 느낌이 난다.
(가운데) 유화 느낌을 살려
물감을 칠해준 후 마지막으로
흰색 물감을 살짝 덧칠해
아이스크림 느낌을 살린 에코백.
아이들이 좋아한다.
(오른쪽) 직물 전용 크레파스로
그릇을 그린 후 손글씨로
포인트를 주어 완성했다.

직물 전용 물감으로 그림 그리기

물감은 왠지 번거롭게 느껴질 수 있어요. 붓도 챙겨야 하고 물통, 은박지, 면수건, 또 넓은 장소도 필요하죠. 큰마음을 먹고 작업을 해야 해요. 하지만 가장 매력적인 작업이 될 거예요. 저도 물감을 접하면서부터 에코백 만들기에 푹 빠져들었거든요. 물의 농도와 어떤 붓으로, 어떻게 칠하느냐에 따라 물감은 다양한 느낌을 줄 수 있습니다. 에코백을 만드는 재미가 훨씬 커지죠.

물을 많이 쓰지 않고 걸쭉한 느낌의 상태에서 평붓으로 면을 꼼꼼히 메워주지 않고 가볍게 칠하면 크레파스로 그린 듯한 느낌이 들어요. 이때는 에코백 20수보다 10수가 거칠기 때문에 표현이 더 잘됩니다.

물의 농도가 묽으면 인쇄된 듯한 깔끔한 느낌이 들어요. 물을 많이 섞어서 칠해야 하기 때문에 이때는 10수보다 결이 부드러운 20수가 표현하기 더 쉬워요. 깔끔하게 칠하려면 납작한 평붓이 좋습니다. 세필은 마무리 때 이용하세요.

물을 적게 쓰면서 덧칠해주면 유화 느낌이 나요. 마치 예술 작품 같죠. 칠한 곳 위에 다른 색으로 덧칠을 하면 되기 때문에 실패를 걱정할 필요도 없어요. 유화처럼 진한 색 위에 흐린 색 물감을 칠해도 멋스러운 느낌을 낼 수도 있습니다. 아이스크림(34p 참조)이나 화분(54p 참조)을 그릴 때 이 기법을 사용하면 좋아요.

물감으로 작업할 때는 한 곳을 칠한 후 바로 드라이어로 말리면서 작업해야 해요. 손에 물감이 묻어 자칫 번지기 쉽기 때문이죠. 물감을 사용할 때도 색연필을 사용해서 먼저 밑그림을 그려주세요. 그다음에 물감을 칠하면 실패할 확률은 반으로 줄어들어요.

이 렇 게
해 보 세 요

직물 전용 펜과 크레파스, 물감을 모두 사용해서 그리려면 착색은 어떤 순서로 해야 하나요? 재료를 모두 섞어서 사용하는 경우는 많지 않아요. 검은색 테두리가 필요한 경우나 캐릭터의 눈, 코, 입을 그릴 때, 또는 그림을 그린 후 색을 칠한 안쪽에 무늬를 그릴 때 정도만 재료를 섞어서 사용해요. 먼저 크레파스로 그린 후 펜으로 덧대어 그릴 경우는 크레파스 부분을 먼저 그리고 다리미로 착색해서 오일 성분을 없애요. 그다음에 펜으로 마무리합니다. 물론 마지막엔 드라이어로 착색을 해야 해요. 물감을 먼저 칠할 경우에도 마찬가지입니다. 드라이어로 잘 말린 후 펜이나 크레파스로 덧칠합니다. 크레파스로 덧칠이 끝난 후에는 종이를 그림 위에 덮고 다리미로 착색해서 마무리합니다. 귀찮다고요? 아니죠. 완성된 작품을 보는 것은 즐거움이에요.

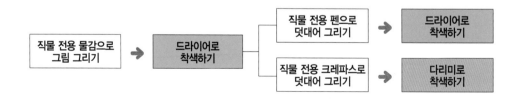

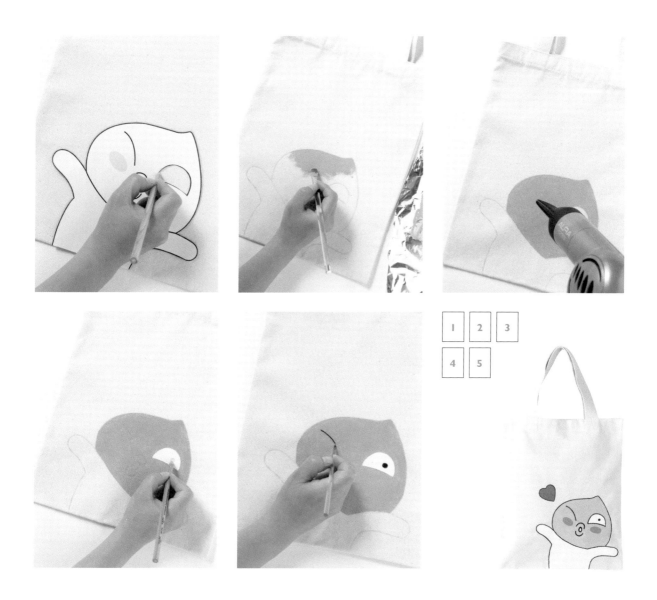

| 1 | 2 | 3 |
| 4 | 5 |

I 어피치의 도안을 오려서 에코백에 대고 가장자리를 따라 흐린 색이나 핑크색 색연필로 테두리를 그린다. 2 블랑코 직물 전용 물감으로 어피치의 핑크색 얼굴을 칠하고 눈의 흰색 부분도 칠해준다. 3 하나씩 칠할 때마다 드라이어로 충분히 말리면서 작업한다. 말리면 색이 흐려지므로 꼼꼼하게 칠하도록 한다. 4 회색 색연필로 어피치의 눈과 코, 입을 그린다. 5 어피치의 눈, 코, 입을 검은색 물감으로 그려준다. 이때 물감은 가방에 직접 대고 팁으로 그릴 것이 아니라면 튤립 제품보다는 블랑코 직물 전용 물감을 쓰는 것이 더 선명하고 깔끔하다. 마지막에 드라이어로 말리고 완성한다.

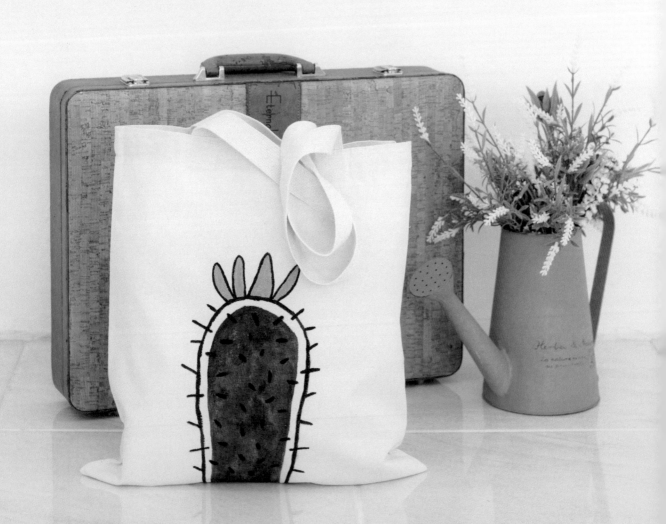

까칠한 선인장 씨

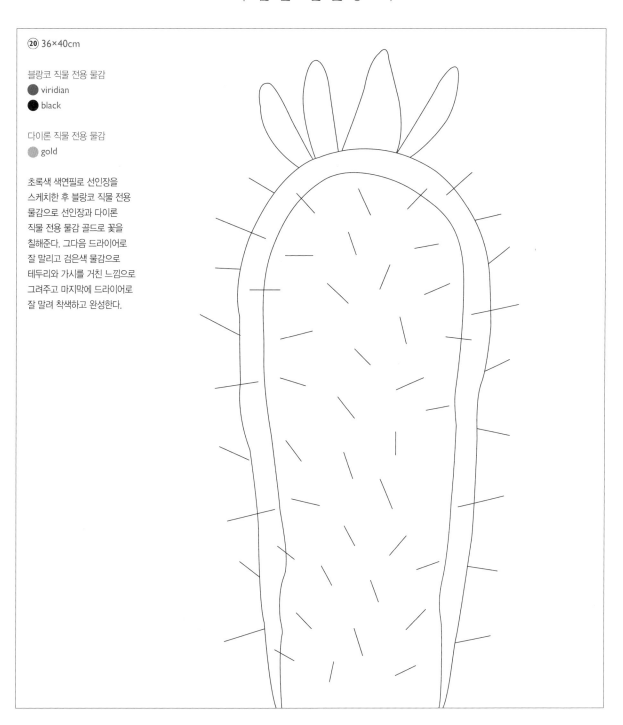

20 36×40cm

블랑코 직물 전용 물감
● viridian
● black

다이론 직물 전용 물감
● gold

초록색 색연필로 선인장을
스케치한 후 블랑코 직물 전용
물감으로 선인장과 다이론
직물 전용 물감 골드로 꽃을
칠해준다. 그다음 드라이어로
잘 말리고 검은색 물감으로
테두리와 가시를 거친 느낌으로
그려주고 마지막에 드라이어로
잘 말려 착색하고 완성한다.

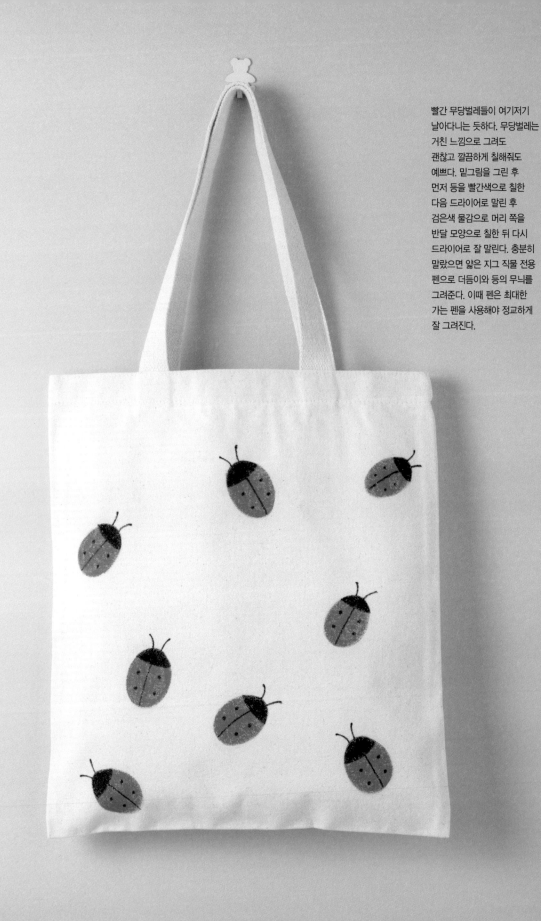

빨간 무당벌레들이 여기저기
날아다니는 듯하다. 무당벌레는
거친 느낌으로 그려도
괜찮고 깔끔하게 칠해줘도
예쁘다. 밑그림을 그린 후
먼저 등을 빨간색으로 칠한
다음 드라이어로 말린 후
검은색 물감으로 머리 쪽을
반달 모양으로 칠한 뒤 다시
드라이어로 잘 말린다. 충분히
말랐으면 얇은 지그 직물 전용
펜으로 더듬이와 등의 무늬를
그려준다. 이때 펜은 최대한
가는 펜을 사용해야 정교하게
잘 그려진다.

날아봐, 무당벌레야

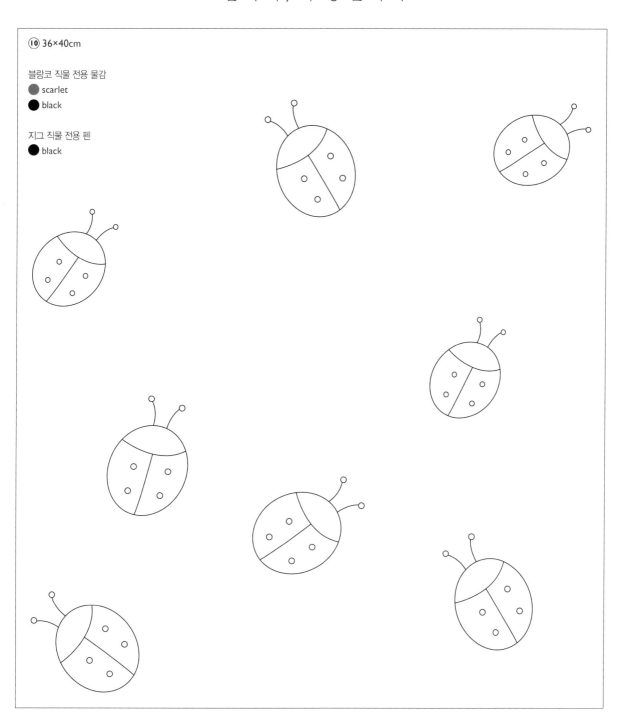

⑩ 36×40cm

블랑코 직물 전용 물감
⬤ scarlet
⬤ black

지그 직물 전용 펜
⬤ black

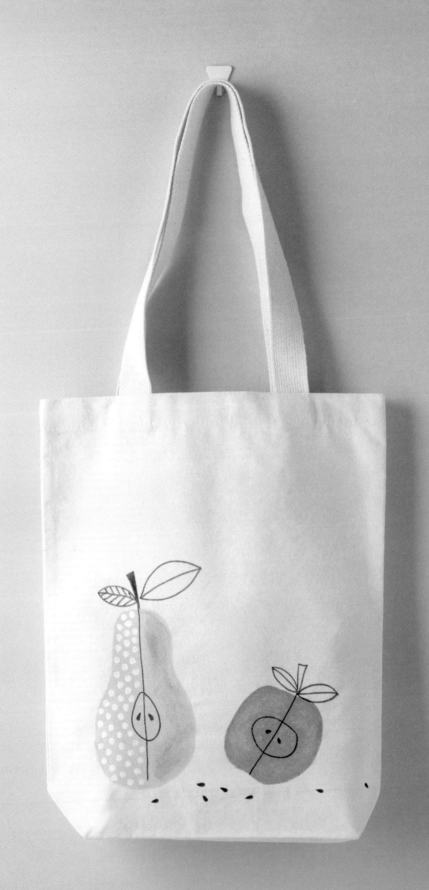

반쪽끼리, 노란 배와 초록 사과

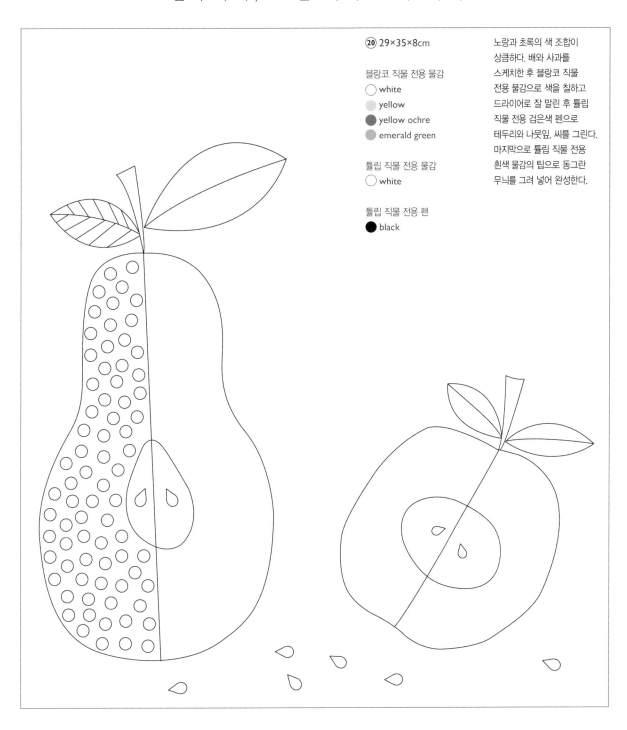

⑳ 29×35×8cm

블랑코 직물 전용 물감
- ⚪ white
- ⚪ yellow
- 🔵 yellow ochre
- ⚪ emerald green

튤립 직물 전용 물감
- ⚪ white

튤립 직물 전용 펜
- ⚫ black

노랑과 초록의 색 조합이 상큼하다. 배와 사과를 스케치한 후 블랑코 직물 전용 물감으로 색을 칠하고 드라이어로 잘 말린 후 튤립 직물 전용 검은색 펜으로 테두리와 나뭇잎, 씨를 그린다. 마지막으로 튤립 직물 전용 흰색 물감의 팁으로 동그란 무늬를 그려 넣어 완성한다.

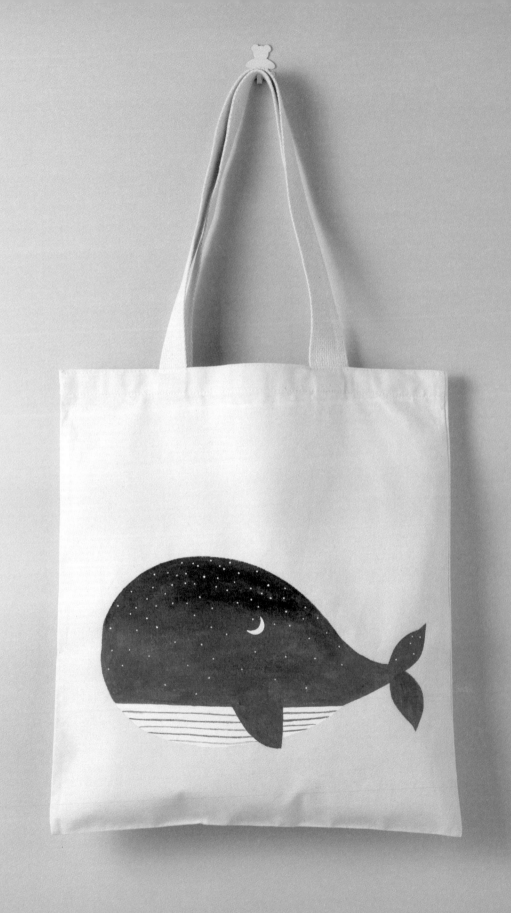

꿈꾸는 고래

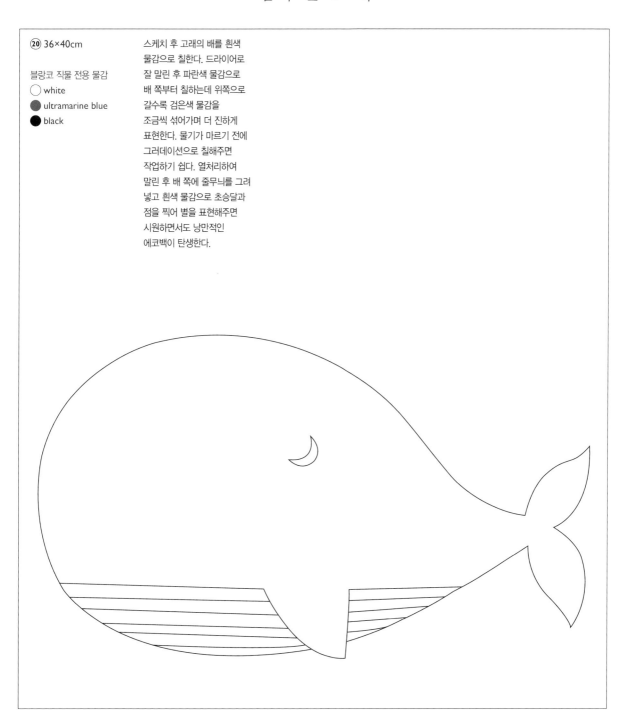

⑳ 36×40cm

블랑코 직물 전용 물감
○ white
● ultramarine blue
● black

스케치 후 고래의 배를 흰색 물감으로 칠한다. 드라이어로 잘 말린 후 파란색 물감으로 배 쪽부터 칠하는데 위쪽으로 갈수록 검은색 물감을 조금씩 섞어가며 더 진하게 표현한다. 물기가 마르기 전에 그러데이션으로 칠해주면 작업하기 쉽다. 열처리하여 말린 후 배 쪽에 줄무늬를 그려 넣고 흰색 물감으로 초승달과 점을 찍어 별을 표현해주면 시원하면서도 낭만적인 에코백이 탄생한다.

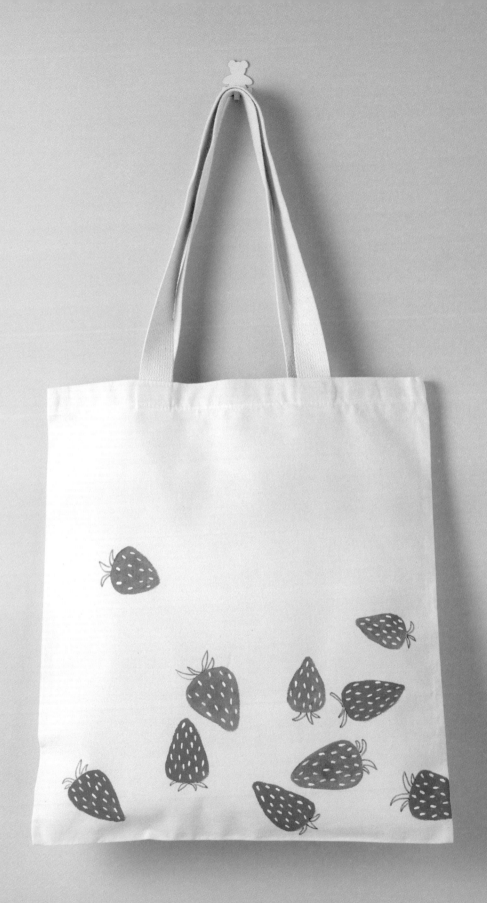

한입에 쏙, 딸기

⑳ 36×40cm

블랑코 직물 전용 물감
● scarlet

다이론 직물 전용 물감
○ white
● deep pink

블랑코 직물 전용 펜
● green

핑크나 빨간색 색연필로 딸기를 스케치한다. 블랑코 직물 전용 물감의 빨간색과 다이론 직물 전용 물감의 핑크색으로 딸기를 칠한다. 드라이어로 잘 말리고 다이론 흰색 물감으로 씨를 그린다. 다이론 물감은 물을 타서 쓰지 않아도 되기 때문에 그림 위에 작은 장식을 넣을 때 편리하다. 한 번 더 잘 말려준 후에 블랑코 직물 전용 펜으로 딸기 꼭지를 그려 완성한다.

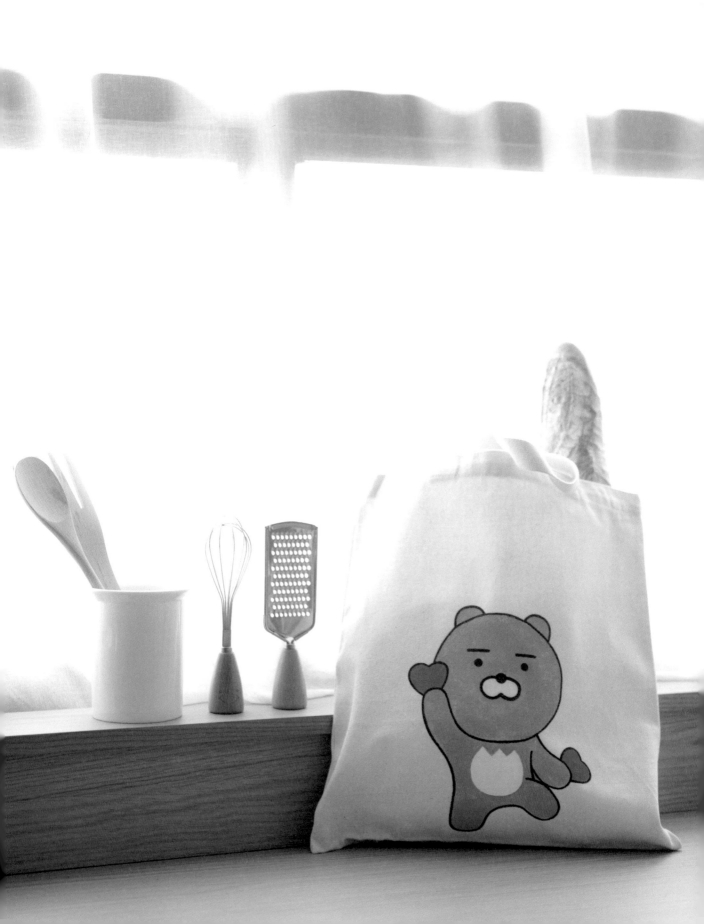

춤추는 라이언

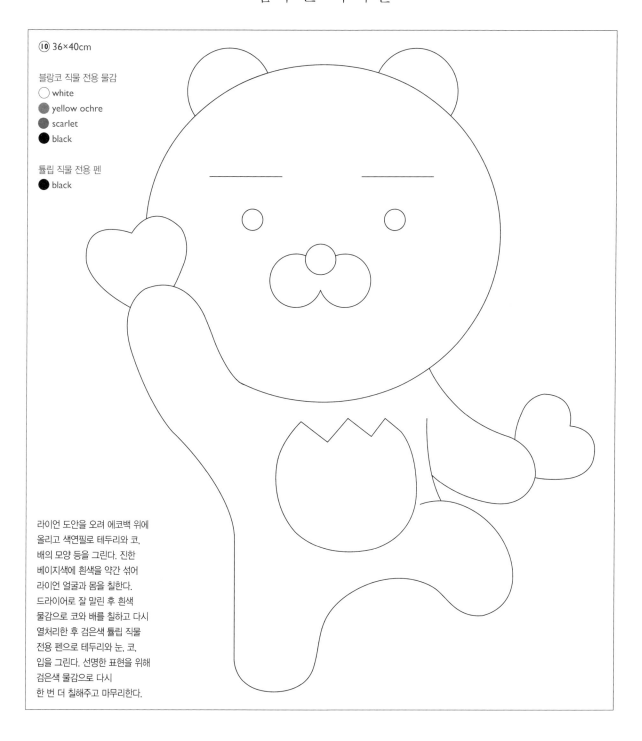

⑩ 36×40cm

블랑코 직물 전용 물감
○ white
● yellow ochre
● scarlet
● black

튤립 직물 전용 펜
● black

라이언 도안을 오려 에코백 위에
올리고 색연필로 테두리와 코,
배의 모양 등을 그린다. 진한
베이지색에 흰색을 약간 섞어
라이언 얼굴과 몸을 칠한다.
드라이어로 잘 말린 후 흰색
물감으로 코와 배를 칠하고 다시
열처리한 후 검은색 튤립 직물
전용 펜으로 테두리와 눈, 코,
입을 그린다. 선명한 표현을 위해
검은색 물감으로 다시
한 번 더 칠해주고 마무리한다.

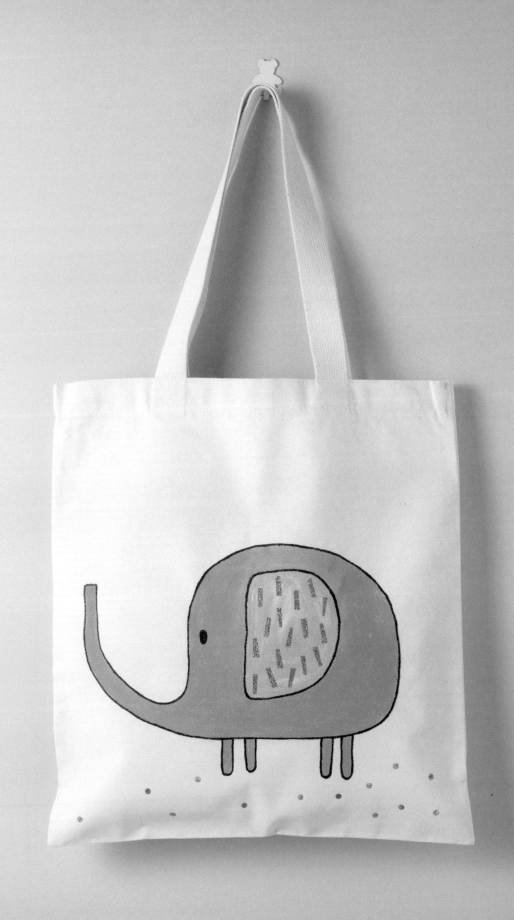

수줍은 코끼리 아가씨

(20) 36×40cm

블랑코 직물 전용 물감
○ white
● scarlet

튤립 직물 전용 물감
● black

글리터지
● gold
● aqua blue
● light pink

먼저 코끼리를 스케치한다.
흰색과 빨간색 블랑코 직물
전용 물감을 섞어 핑크색을
만들어 코끼리 몸통을 칠한다.
코끼리 귀는 흰색과 검정을
조금 섞어 회색을 만들어
칠한다. 드라이어로 잘 말린 후
튤립 직물 전용 물감의 팁으로
에코백에 직접 검은색 테두리를
그린다. 자신이 없으면 직물
전용 펜으로 한 번 그려주고
그 위에 물감으로 덧그려도
된다. 드라이어로 잘 말린 후
잘게 자른 파란색 글리터지는
귀에, 펀치로 뚫은 금색과
핑크색 글리터지는 바닥에
적당량을 올려 다리미로 붙여
완성한다.

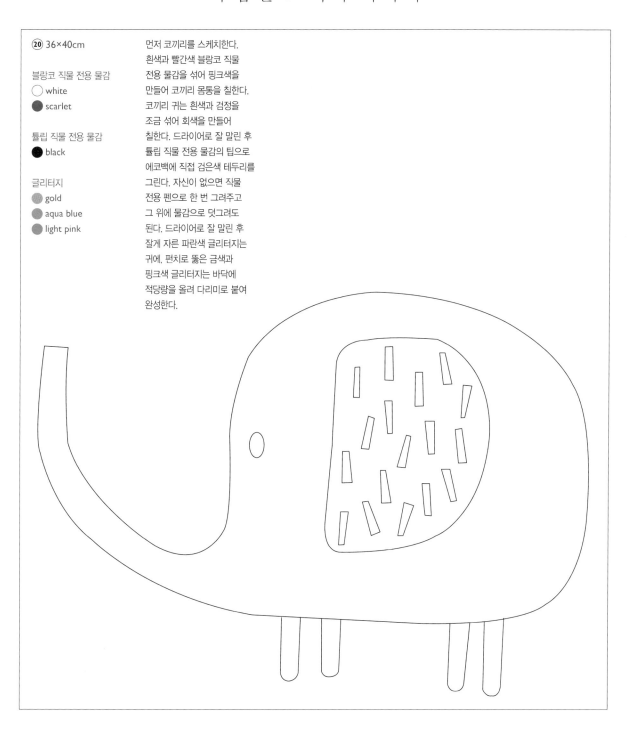

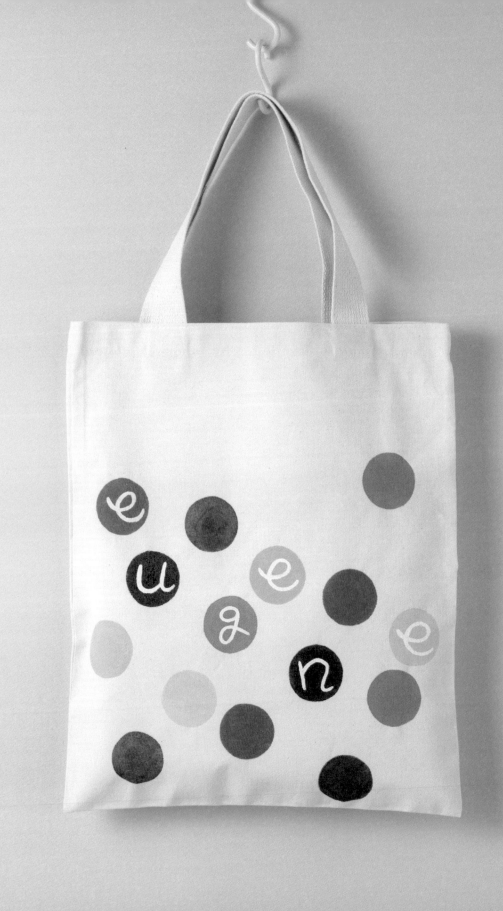

동글동글 동그라미

⑳ 29×33cm

블랑코 직물 전용 물감
○ white
● yellow ochre
● vermillion
● scarlet
● viridian
● ultramarine blue
● black

동그라미 색에 맞춰 각각
비슷한 색의 색연필로
스케치한다. 동그라미는
작은 컵이나 그릇을 대고
그리면 편리하다. 예쁘게 색을
칠해주고 드라이어로 잘 말린
후 흰색 물감으로 이름이나
단어를 골라 동그라미 안쪽에
써준다. 마지막으로 드라이어로
잘 말린 후 완성한다.

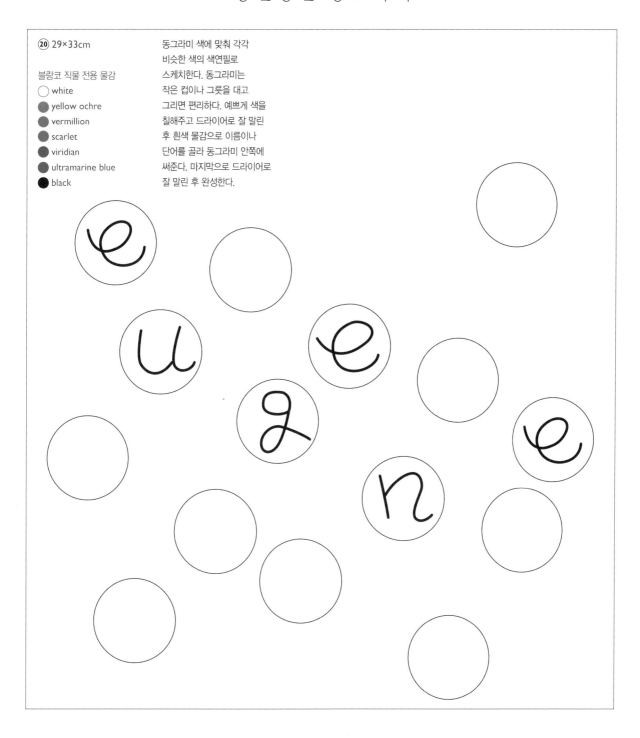

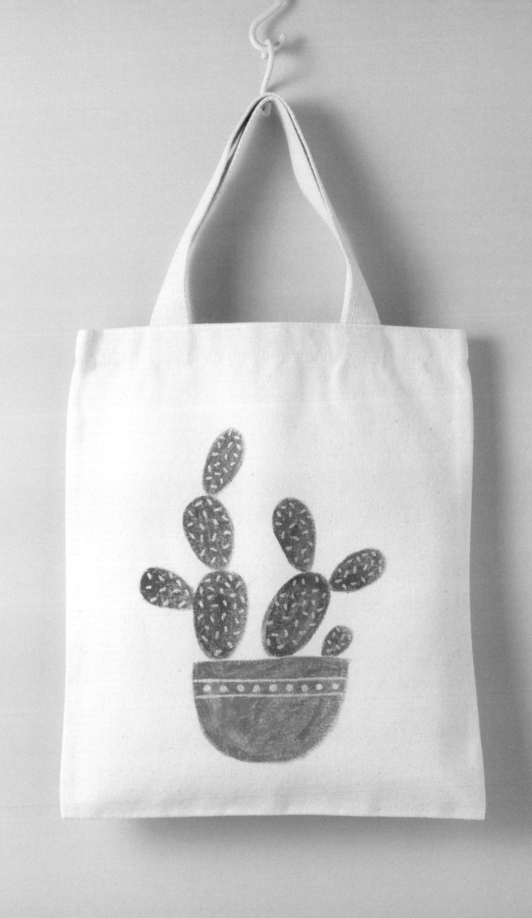

그리움을 담아

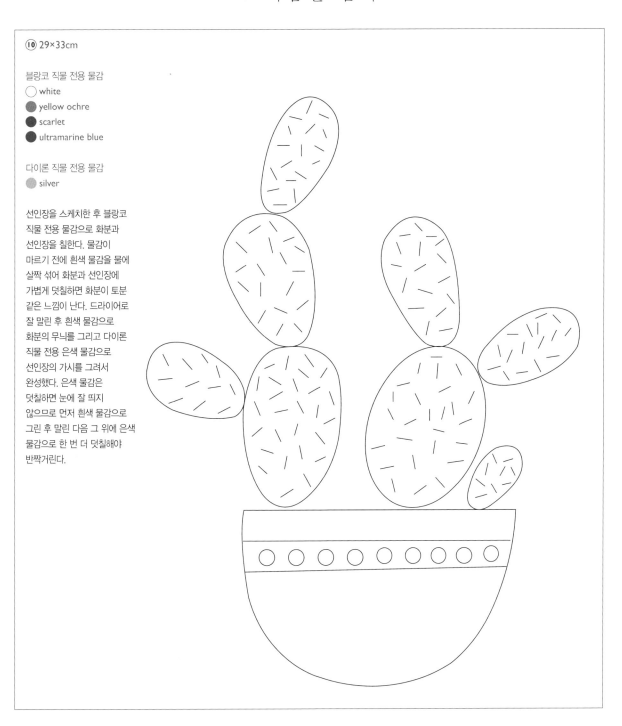

⑩ 29×33cm

블랑코 직물 전용 물감
○ white
● yellow ochre
● scarlet
● ultramarine blue

다이론 직물 전용 물감
● silver

선인장을 스케치한 후 블랑코
직물 전용 물감으로 화분과
선인장을 칠한다. 물감이
마르기 전에 흰색 물감을 물에
살짝 섞어 화분과 선인장에
가볍게 덧칠하면 화분이 토분
같은 느낌이 난다. 드라이어로
잘 말린 후 흰색 물감으로
화분의 무늬를 그리고 다이론
직물 전용 은색 물감으로
선인장의 가시를 그려서
완성했다. 은색 물감은
덧칠하면 눈에 잘 띄지
않으므로 먼저 흰색 물감으로
그린 후 말린 다음 그 위에 은색
물감으로 한 번 더 덧칠해야
반짝거린다.

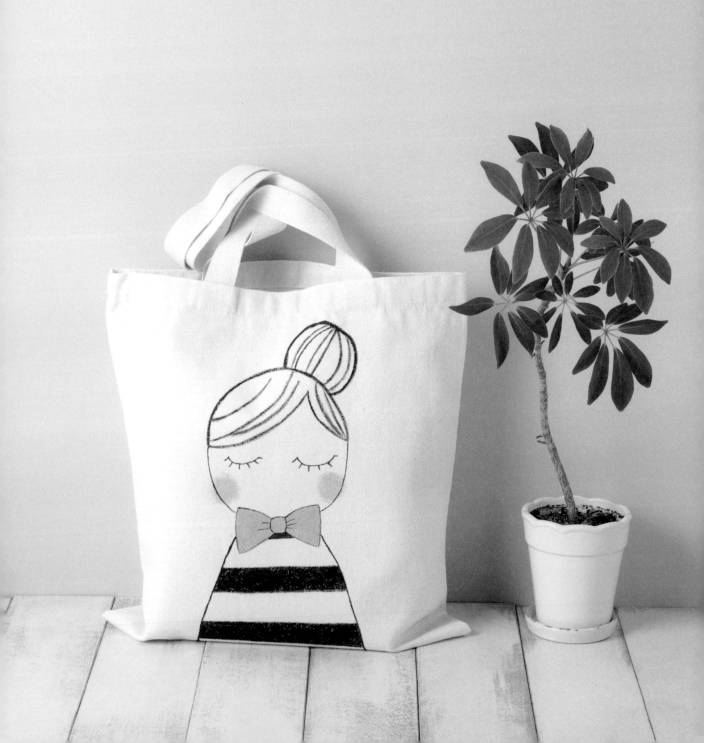

파란 리본을 한 소녀

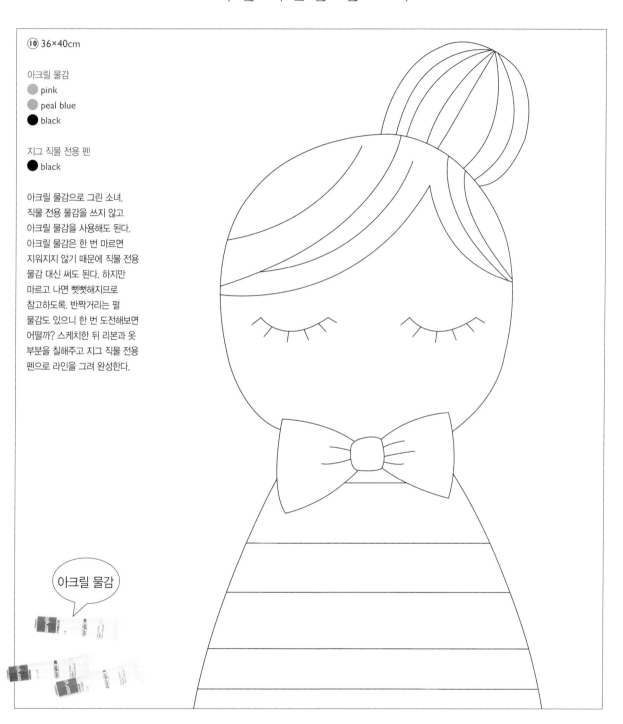

⑩ 36×40cm

아크릴 물감
● pink
● peal blue
● black

지그 직물 전용 펜
● black

아크릴 물감으로 그린 소녀.
직물 전용 물감을 쓰지 않고
아크릴 물감을 사용해도 된다.
아크릴 물감은 한 번 마르면
지워지지 않기 때문에 직물 전용
물감 대신 써도 된다. 하지만
마르고 나면 뻣뻣해지므로
참고하도록. 반짝거리는 펄
물감도 있으니 한 번 도전해보면
어떨까? 스케치한 뒤 리본과 옷
부분을 칠해주고 지그 직물 전용
펜으로 라인을 그려 완성한다.

아크릴 물감

먼저 각각의 파인애플 색과 동일한
색의 색연필로 스케치를 한다. 한 가지
색으로만 표현하면 재미가 없으므로
다양한 색으로 칠하고, 다른 색을
덧칠해 그러데이션을 주면 좀 더
생동감이 넘치면서 상큼한 맛이 난다.
노란색 파인애플의 경우 노란색을
먼저 칠하고 초록색 물감을 조금 섞어
연두색을 만들어서 살짝 덧칠한다.
파란색은 흰색을 조금 섞어 칠한 뒤
거꾸로 흰색으로 살짝 덧칠을 해준다.
이런 식으로 색깔에 조금씩 변형을
주면 훨씬 더 재미있고 다양한 표현이
가능하다. 드라이어로 잘 말린 후
검은색 직물 전용 펜으로 파인애플
무늬와 꼭지를 그리고 포인트로
손글씨를 써서 마무리한다.

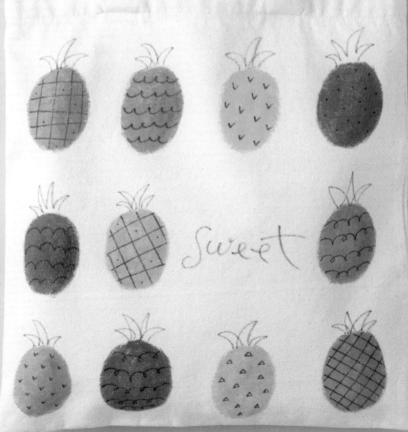

알록달록 파인애플

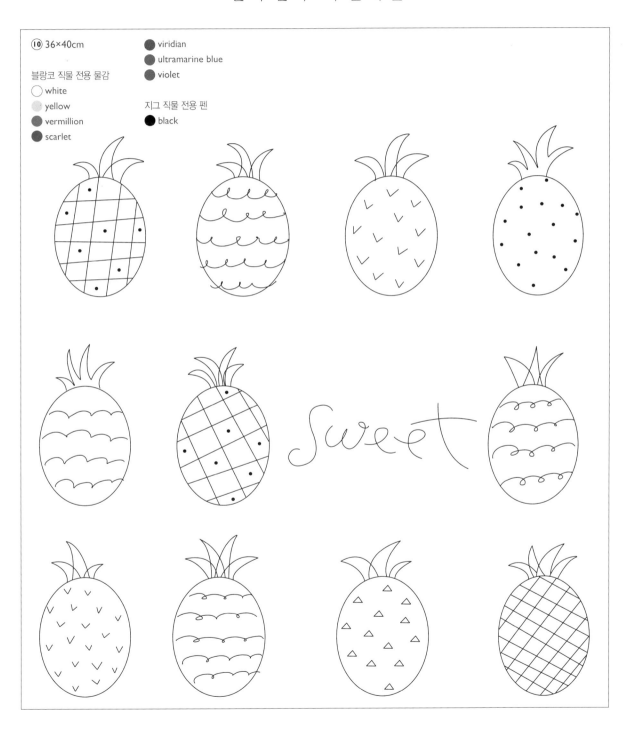

⑩ 36×40cm

블랑코 직물 전용 물감
- ⚪ white
- yellow
- vermillion
- scarlet

- viridian
- ultramarine blue
- violet

지그 직물 전용 펜
- ⚫ black

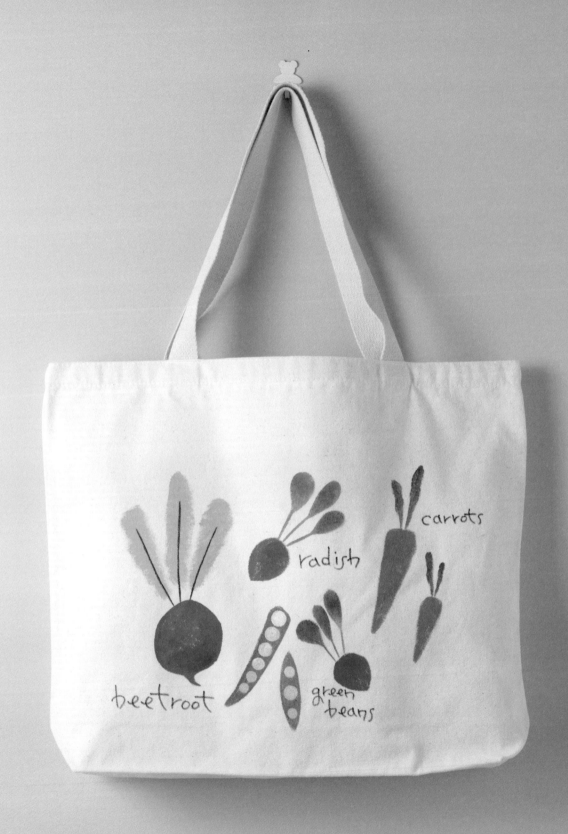

채소들이 한가득

⑩ 48×36×10cm

블랑코 직물 전용 물감
- ○ white
- ○ yellow
- ● vermillion
- ● scarlet
- ● viridian
- ● ultramarine blue
- ● violet

다이론 직물 전용 물감
- ● green

자카드 직물 전용 물감
- ● olive green

튤립 직물 전용 펜
- ● black

장바구니로 쓰면 좋은 큰 사이즈의 에코백. 색연필로 채소들을 스케치를 한다. 채소는 깔끔하게 단색으로 칠해도 예쁘고 그러데이션을 주면서 색을 다르게 칠해도 좋다. 드라이어로 잘 말린 후 각각의 채소 이름을 검은색 직물 전용 펜으로 쓴다.

carrots

radish

beetroot

green beans

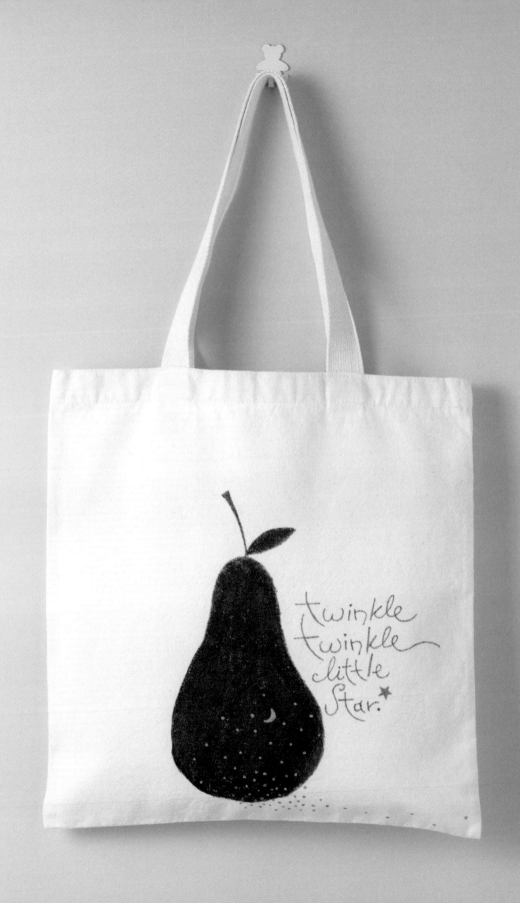

모두 잠든 사이에

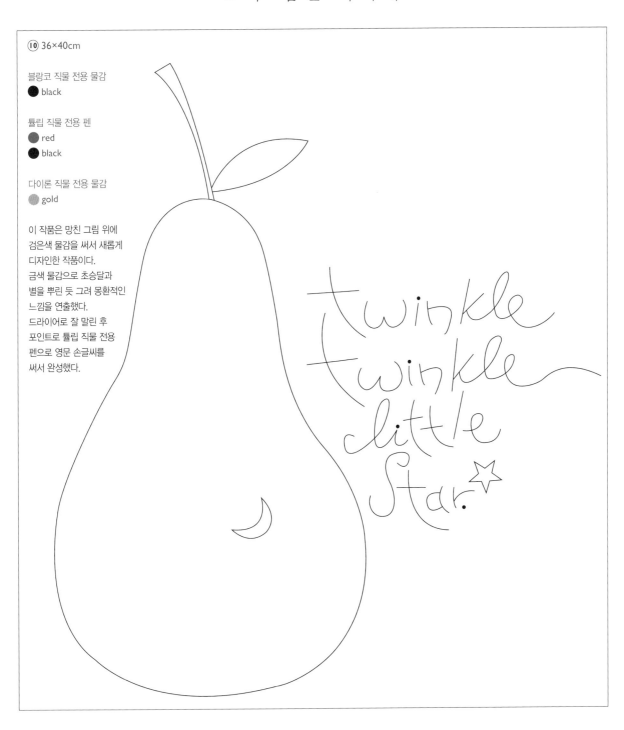

⑩ 36×40cm

블랑코 직물 전용 물감
● black

튤립 직물 전용 펜
● red
● black

다이론 직물 전용 물감
● gold

이 작품은 망친 그림 위에
검은색 물감을 써서 새롭게
디자인한 작품이다.
금색 물감으로 초승달과
별을 뿌린 듯 그려 몽환적인
느낌을 연출했다.
드라이어로 잘 말린 후
포인트로 튤립 직물 전용
펜으로 영문 손글씨를
써서 완성했다.

twinkle twinkle little star.☆

(왼쪽부터) 삼각형과 직사각형만으로
나무를 만들어 스텐실 기법으로
숲을 표현했다. 나무들을 살짝씩
겹쳐주면 더욱 예쁘다.
그다음은 스텐실 기법으로
예쁜 튤립과 커다란 물방울을
표현해 시원한 느낌을 준 에코백과
뾰족뾰족 악어등을 표현한
악어 에코백.

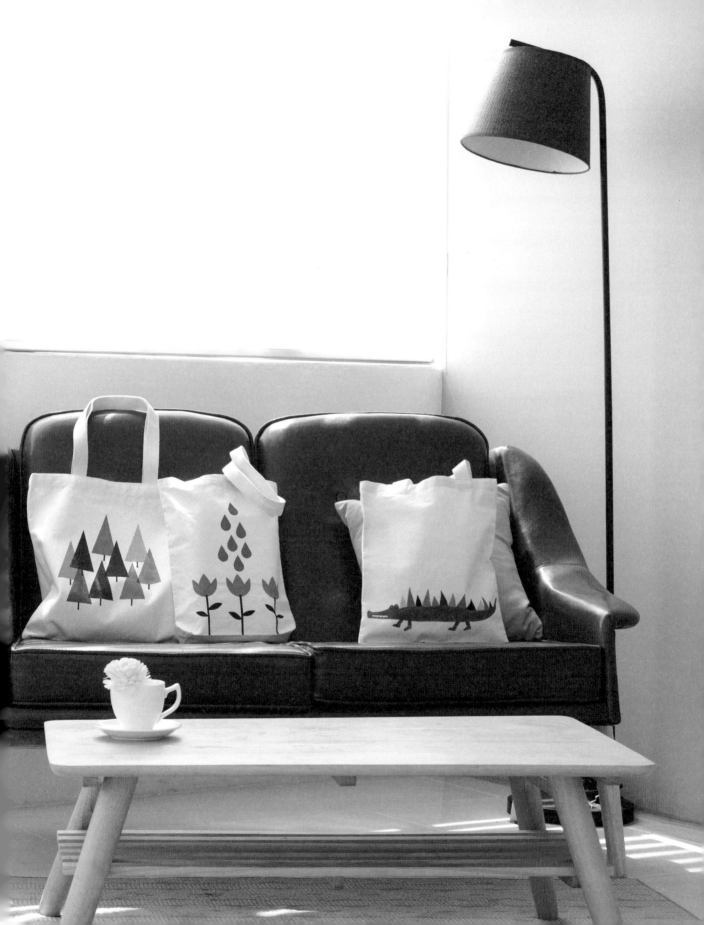

스텐실 기법 이용하기

난 정말 그림에 자신이 없어, 라고 한다면 스텐실 기법에 도전해보세요. 스텐실 기법은 초등학생이라도 충분히 만들 수 있을 만큼 정말 간단한 방법이에요. 도화지에 하트, 별, 달, 새, 꽃 등 간단한 그림이나 글자를 종이에 그리세요. 그다음 도형의 안쪽을 선 따라 오려낸 후 에코백의 원하는 위치에 놓은 다음 스카치테이프나 문진으로 고정시키고 스텐실 붓으로 도장을 찍듯 콕콕 찍어 색을 메워주기만 하면 돼요. 이때 붓은 눕히지 말고 세워서 사용하고 꼼꼼하게 면을 메워주세요.

동그라미, 세모, 네모 등을 조합해도 예쁜 그림이 나온답니다. 예를 들어 긴 직사각형과 세모, 작은 직사각형의 종이를 오려내고 하나씩 칠해주면 간단하게 색연필이 만들어져요(82p 참고). 물감으로 칠하는 것보다 스텐실 기법으로 만들면 훨씬 더 깔끔하답니다. 에코백은 천이 거칠어 평붓으로 아무리 꼼꼼하게 칠해도 스텐실 기법만큼 깨끗하게 칠해지지 않거든요.

도형이 큰 경우에는 도형 안쪽에 색을 톡톡 두드려 칠한 후 드라이어로 한 번 말려주고 도형 안쪽에 흰색 물감이나 은색, 금색 같은 펄이 들어간 물감으로 줄무늬, 격자무늬, 동그라미, 별 등 여러 가지 무늬를 그려주면 재미있고 귀여운 작품이 만들어져요(67p 참고).

또 컴퓨터에 있는 서체를 이용하는 방법도 있어요. 마음에 드는 서체를 골라 원하는 문구를 정하고 프린트해서 사용하면 됩니다. 서체를 쓸 때는 가능하면 무료 서체 중에서 고르세요. 특히 한글 서체는 조심해서 써야 합니다. 판매용으로 사용할 때는 문제가 될 수 있습니다. 그다음은 도형을 만들 때와 똑같아요.

스텐실 기법을 사용할 때 사용하는 종이는 A4 용지보다는 약간 두꺼운 도화지가 좋아요. 종이가 너무 얇으면 물감이 번져서 애써 만든 작품이 망가질 수 있거든요. 종이가 아니라 OHP 필름지(얇은 비닐 형태)를 사용하면 똑같은 에코백을 여러 개 만들 수 있어요.

이 렇 게 해 보 세 요

같은 에코백을 여러 개 만들어 친구들에게 선물하고 싶어요. 종이는 물에 젖기 때문에 한 번밖에 쓸 수 없어요. OHP 필름지를 사용해보세요. OHP 필름지는 문구점이나 마트에서 쉽게 구할 수 있답니다. 같은 가방을 여러 개 만들거나 아이들과 함께 세트로 가방을 만들 때 아주 편리해요. 오려낸 OHP 필름지를 가방에 고정시키고 종이와 마찬가지로 물감으로 안쪽을 칠해주면 되요. 스텐실 붓은 눕히지 말고 세워서 두드리듯 톡톡, 칠해주세요.

주의할 점은 종이와 달리 OHP 필름지는 물감이 에코백과 필름지 사이로 번질 수 있다는 거예요. 물을 아주 적게 쓰거나 물 없이 물감 자체만으로 칠해야 합니다. 비교적 묽은 블랑코나 다이론 물감보다는 튤립 물감이 훨씬 사용하기 편리합니다. 사용하고 난 후에는 다시 사용할 때 편리하도록 OHP 필름지에 묻은 물감이 마르기 전에 물티슈로 재빨리 닦아 물감을 지워주세요.

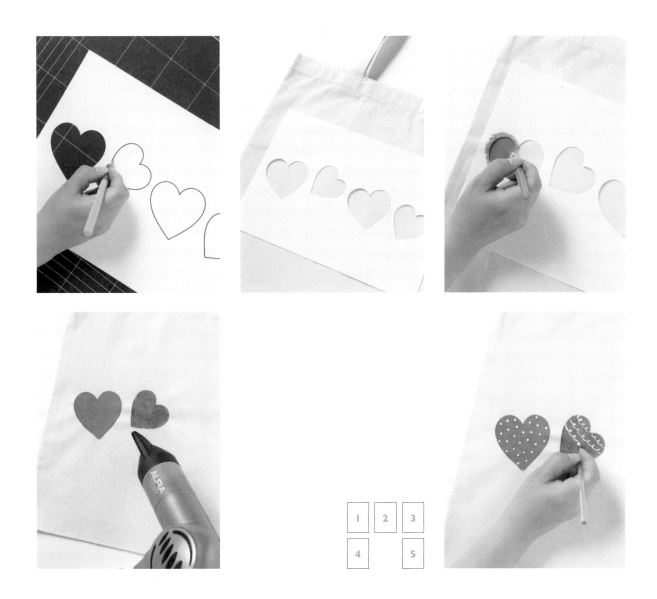

1 하트 도안을 그리거나 프린트하여 도형 선 안쪽을 칼로 오려낸다. 프린트를 한 경우는 잉크가 묻어날 수 있으므로 검정 테두리가 잘리도록 오리는 것이 좋다. **2** 오려낸 종이를 에코백 위에 올려놓고 테이프로 고정한다. **3** 스텐실 전용 붓으로 물감을 찍어 콕콕 누르면서 하트 안쪽을 메워준다. 다이론 물감은 묽기 때문에 물을 섞지 않고 직접 쓰면 되고, 블랑코·자카드·튤립 제품을 사용할 때도 물을 적게 쓴다. **4** 하트를 하나씩 칠할 때마다 드라이어로 잘 말린 후 다음 하트를 칠한다. **5** 하트 안쪽에 무늬를 넣고 싶으면 드라이어로 잘 말린 후 흰색이나 은색 등 원하는 색의 물감으로 도트 무늬나 스프링 무늬, 줄무늬 등을 넣어 마무리한다.

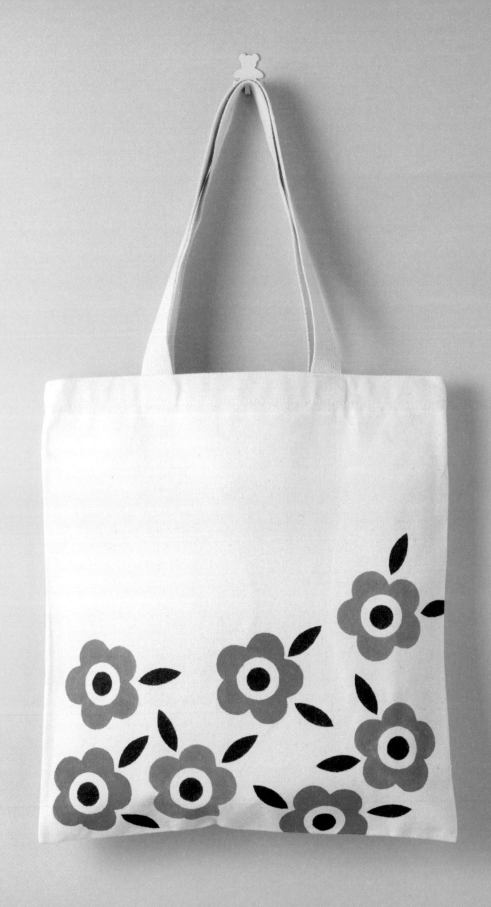

꽃다발 한아름

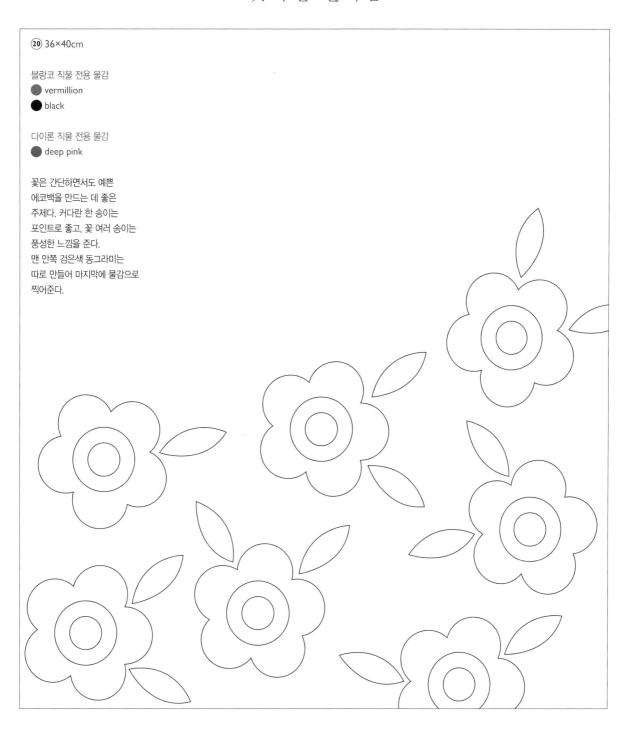

⑳ 36×40cm

블랑코 직물 전용 물감
● vermillion
● black

다이론 직물 전용 물감
● deep pink

꽃은 간단하면서도 예쁜
에코백을 만드는 데 좋은
주제다. 커다란 한 송이는
포인트로 좋고, 꽃 여러 송이는
풍성한 느낌을 준다.
맨 안쪽 검은색 동그라미는
따로 만들어 마지막에 물감으로
찍어준다.

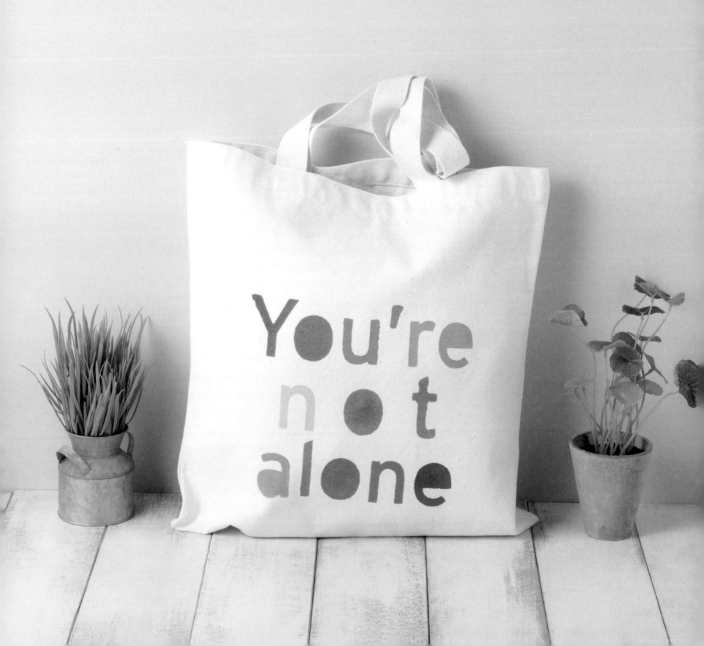

당신은 혼자가 아니죠

⑩ 36×40cm

블랑코 직물 전용 물감
- ◯ white
- ◯ yellow
- ● scarlet
- ● emerald green
- ● ultramarine blue
- ● violet

다이론 직물 전용 물감
- ● green
- ● turquoise

자카드 직물 전용 물감
- ● olive green

서체만 잘 고른다면 텍스트만으로도 훌륭한 작품이 된다. 심플한 문장이지만, 아름다운 색이 조화를 이루도록 했다. 'o'나 'e' 등 안쪽 부분은 물감으로 채워 넣었다.

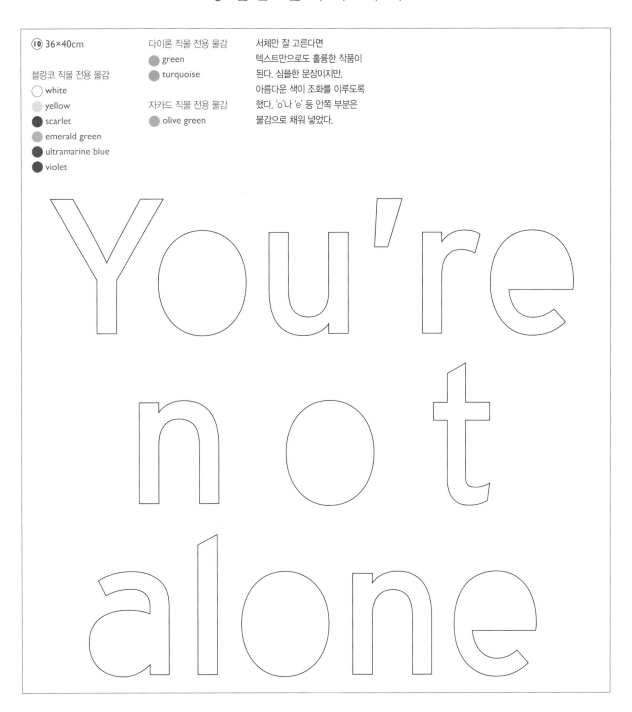

마음의 양식, 책 한 다발

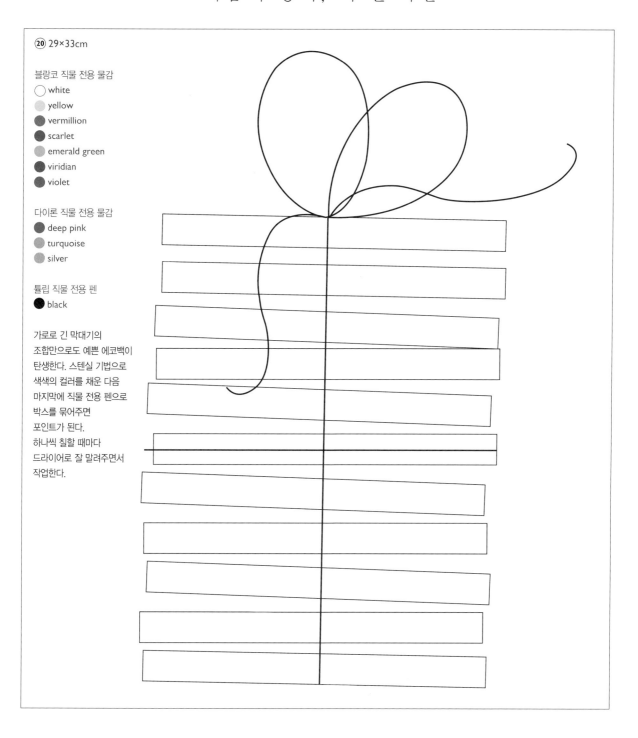

⑳ 29×33cm

블랑코 직물 전용 물감
○ white
○ yellow
● vermillion
● scarlet
○ emerald green
● viridian
● violet

다이론 직물 전용 물감
● deep pink
● turquoise
● silver

튤립 직물 전용 펜
● black

가로로 긴 막대기의
조합만으로도 예쁜 에코백이
탄생한다. 스텐실 기법으로
색색의 컬러를 채운 다음
마지막에 직물 전용 펜으로
박스를 묶어주면
포인트가 된다.
하나씩 칠할 때마다
드라이어로 잘 말려주면서
작업한다.

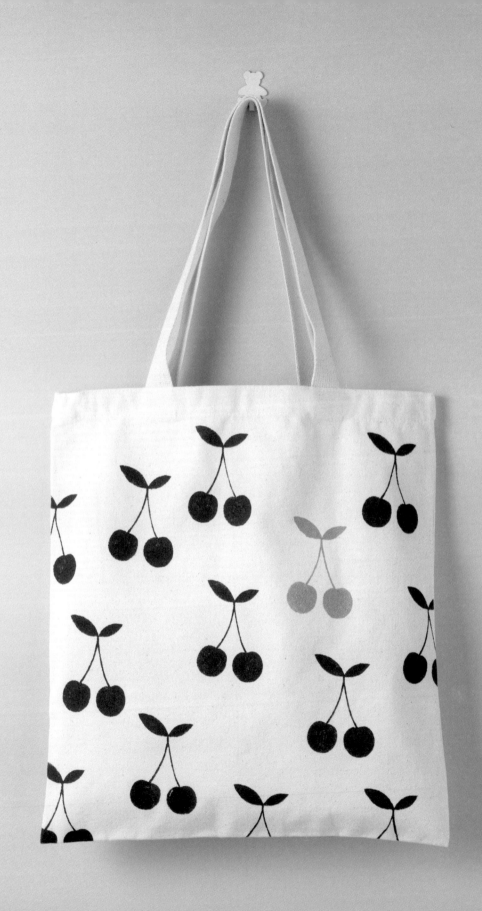

맛있는 앵두가 가득

⑩ 36×40cm

튤립 직물 전용 물감
● black

다이론 직물 전용 물감
● gold

앵두가 굳이 빨간색일
필요는 없다.
상상력을 발휘해 컬러의
재미를 더해보자.
블랙과 금색의 조화는
시크한 분위기를 준다.

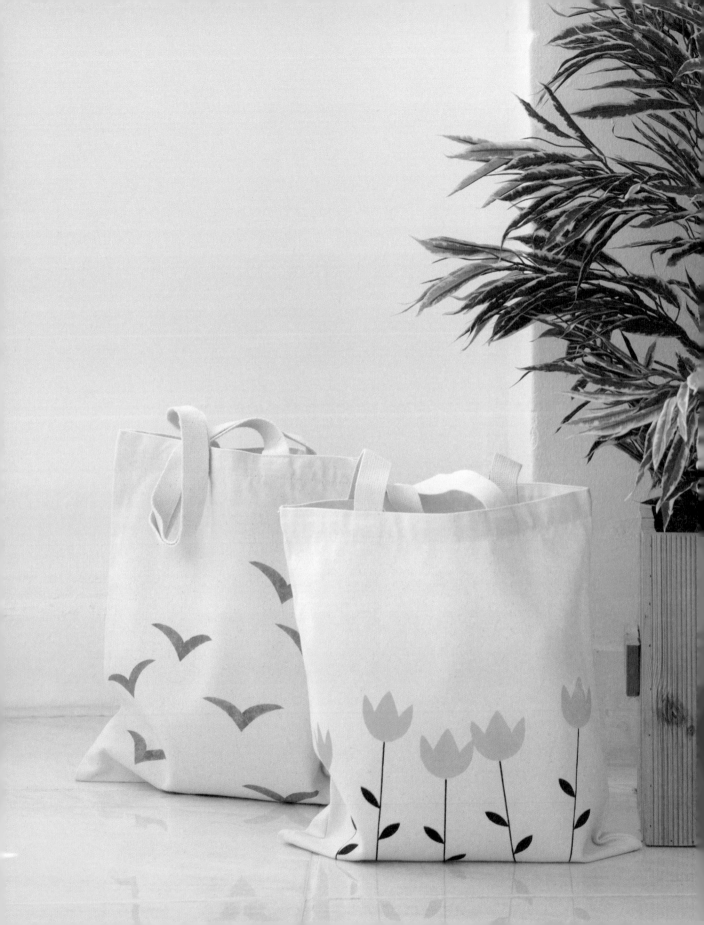

매혹의 튤립

⑳ 36×40cm

블랑코 직물 전용 물감
⚪ yellow

튤립 직물 전용 물감
⚫ black

튤립의 꽃말은 '사랑의 고백',
'매혹', '영원한 애정' 등이다.
화사한 **튤립** 몇 송이가
마음의 희망을 이야기한다.
튤립의 꽃과 꽃대와 잎을 따로
만들어주어 스텐실 기법으로
칠해준다.

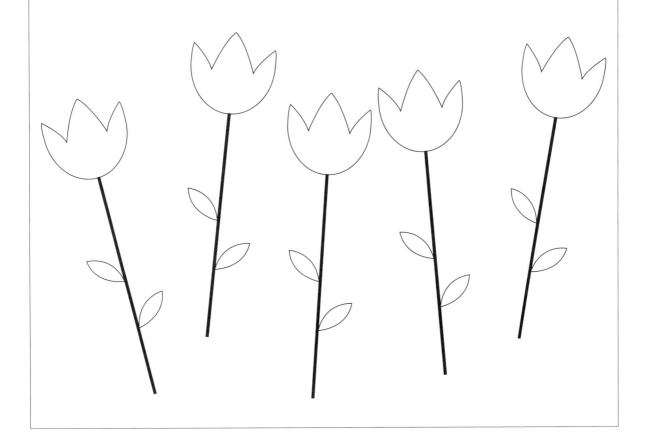

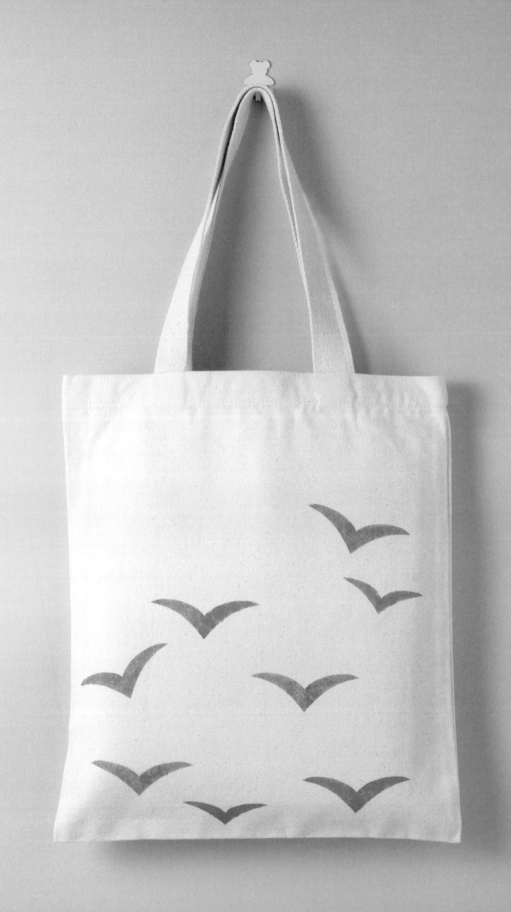

바닷가 갈매기 친구들

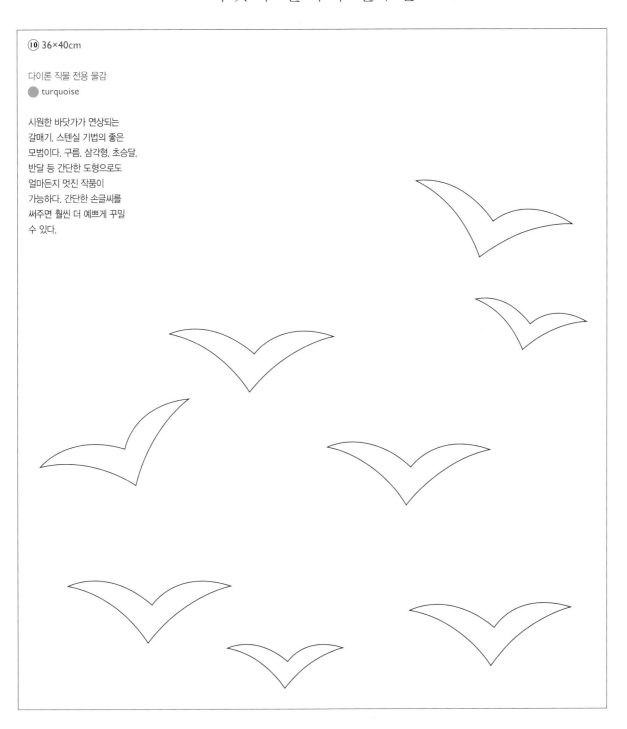

⑩ 36×40cm

다이론 직물 전용 물감
● turquoise

시원한 바닷가 연상되는
갈매기. 스텐실 기법의 좋은
모범이다. 구름, 삼각형, 초승달,
반달 등 간단한 도형으로도
얼마든지 멋진 작품이
가능하다. 간단한 손글씨를
써주면 훨씬 더 예쁘게 꾸밀
수 있다.

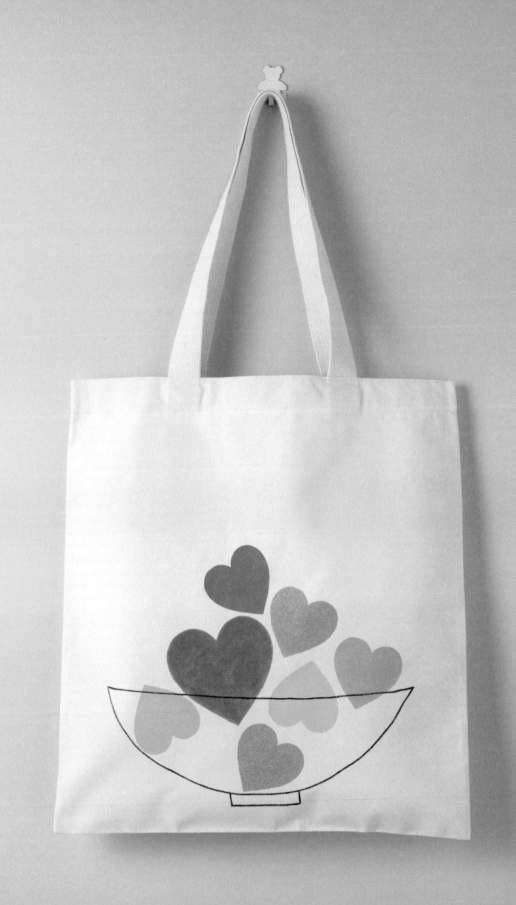

사랑 한 그릇 하실래요?

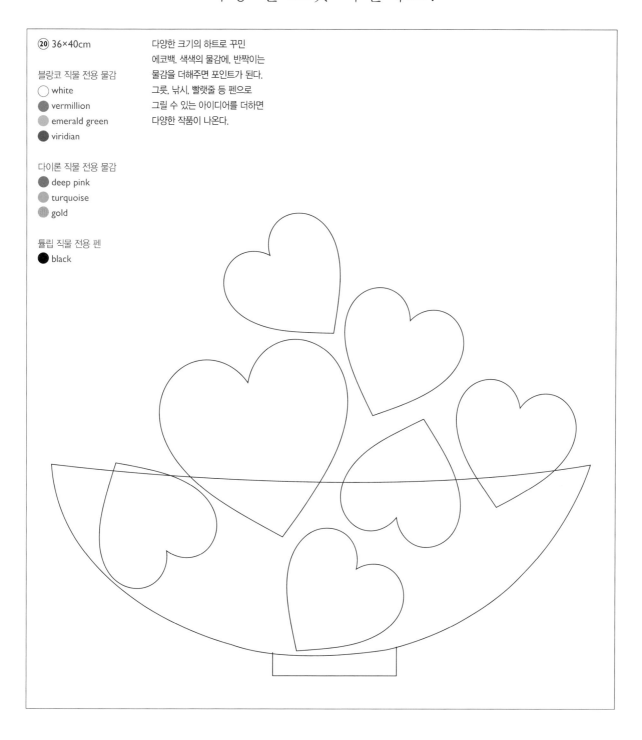

(20) 36×40cm

블랑코 직물 전용 물감
- ⚪ white
- 🔴 vermillion
- 🟢 emerald green
- 🟢 viridian

다이론 직물 전용 물감
- 🔴 deep pink
- 🔵 turquoise
- 🟡 gold

튤립 직물 전용 펜
- ⚫ black

다양한 크기의 하트로 꾸민
에코백. 색색의 물감에, 반짝이는
물감을 더해주면 포인트가 된다.
그릇, 낚시, 빨랫줄 등 펜으로
그릴 수 있는 아이디어를 더하면
다양한 작품이 나온다.

(왼쪽) 실로 꿰맨 하트.
하트를 먼저 스텐실 기법으로
칠하고, 금색 다이론
물감으로 선을 그렸다.
(오른쪽) 손글씨와 연필
모두를 스텐실 기법으로
칠했다.

손글씨로 스텐실하기

손글씨는 일반적으로 작품을 완성한 후 작가의 이름을 표기하거나 간단한 포인트를 주고 싶을 때 쓰지만, 손글씨가 주인공이 될 때도 있습니다.

캘리그라퍼인 저는 손글씨만 이용해서 만든 에코백을 선물하는 경우도 많아요. 잘만 쓰면 정말 특별한 나만이 에코백이 될 수 있거든요. 하지만 초보자라면 에코백에 이름을 쓰는 것도 조심스러운데, 작품을 만드는 것은 엄두가 나지 않을 거예요. 이럴 때는 스텐실 기법을 이용해보세요.

먼저 쓰고 싶은 문구를 정해야 합니다. 어떤 문구를 쓰느냐에 따라 느낌이 많이 달라져요. 초보인 경우는 간단한 단어가 좋겠죠? 한 글자나 두 글자 정도의 캘리그라피도 많이들 하거든요. '봄', '사랑', '행복', '꿈'처럼 간단한 단어나 'Love', 'Sweet', 'Happy', 'Peace' 같은 영문도 좋아요.

이런 짧은 손글씨를 쓰고 포인트가 되는 하트나 별, 달 등 작은 그림을 더해도 멋진 작품이 탄생해요. 문구를 정했다면 종이나 화선지에 글을 씁니다. 붓으로 쓴 번지는 느낌을 살리고 싶다면 화선지에 붓펜으로 쓰는 것이 효과적이고, 아니라면 A4 용지에 크레파스로 써도 좋아요.

붓펜으로 쓰는 경우는 조금 작게 써지기 때문에 종이에 쓴 손글씨를 스캔받아 크게 프린트해서 쓰면 좋겠죠. 스캔이 어렵다면 확대 복사를 해서 쓰는 방법도 있습니다.

그다음은 도형을 만들 때와 같습니다. 칼로 글씨 안쪽을 오려내고, 종이를 스카치테이프나 문진으로 고정시킨 후 스텐실 붓으로 물감을 콕콕 찍어주면 끝입니다. 손글씨는 도형과는 다르게 훨씬 정교하고 자유로운 곡선이 많기 때문에 칼은 일반 문구용 칼보다 칼날이 작은 디자인용 칼을 사용하는 것이 편리합니다. 요즘엔 문구점에서도 쉽게 구할 수 있어요.

이렇게 해보세요

손글씨를 배우려면 꼭 학원에 등록해야 할까요? 요즘 손글씨에 참 관심이 많은 것 같아요. 손글씨는 꼭 학원에 가지 않아도 됩니다. 독학으로도 충분해요. 붓펜은 휴대하기도 편해서 한 자루만 있으면 어느 장소에서든 연습이 가능해요. 손글씨는 많이 써보는 것이 중요하거든요. 제 책 〈오늘부터, 캘리그라피〉에는 손글씨를 쓰는 요령과 여러 가지 팁, 쓰는 법들이 다양하게 소개되어 있습니다. 간단한 단어부터 문장, 그림을 그릴 수 있는 쉬운 법과 스캔받아 활용하는 법, 간단한 포토샵 배우기 등이 자세히 나와 있어요. 책을 보면 제가 설명하는 것들이 더 잘 이해가 될 거예요. 이번 기회에 손글씨에 관심이 생겼다면 한 번 도전해보세요. 정말 멋진, 세상에 하나밖에 없는 나만의 작품을 만들 수 있습니다.

지구를 생각해요

⑳ 36×40cm

자카드 직물 전용 물감
● olive green

심플함은 역시 최고의 멋.
개성 있는 손글씨와 모노톤의
컬러로도 충분히 예쁜 에코백을
만들 수 있다. 글씨 끝의
나뭇잎은 애교.

think
green

꽃 한 송이의 힐링

(10) 36×40cm

블랑코 직물 전용 물감
● scarlet

튤립 직물 전용 물감
● black

튤립 직물 전용 펜
● black

손글씨와 그림이 더해지면
다양한 작품이 가능하다.
처음에는 너무 많은 수의 단어와
어려운 그림에 욕심내지 말고
짧은 단어와 그림에 도전한다.
꿈-별, 사랑-하트, 자유-갈매기
같은 식으로 조합하면 된다.

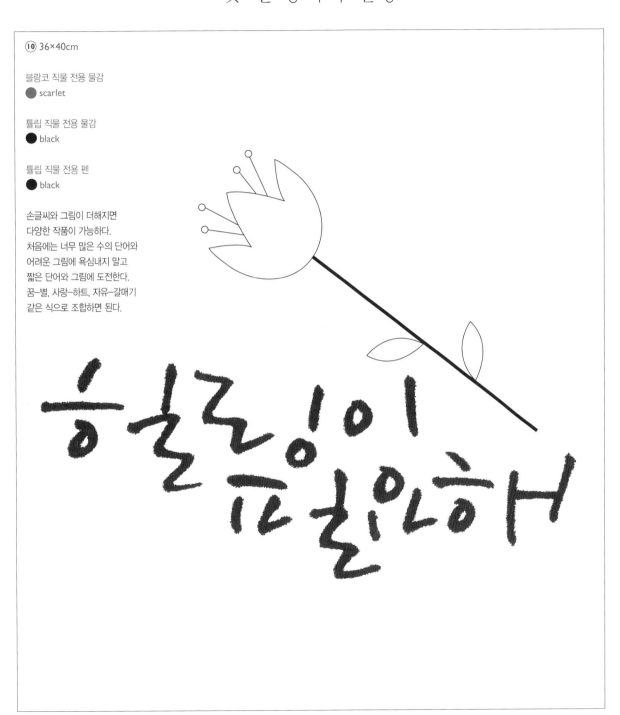

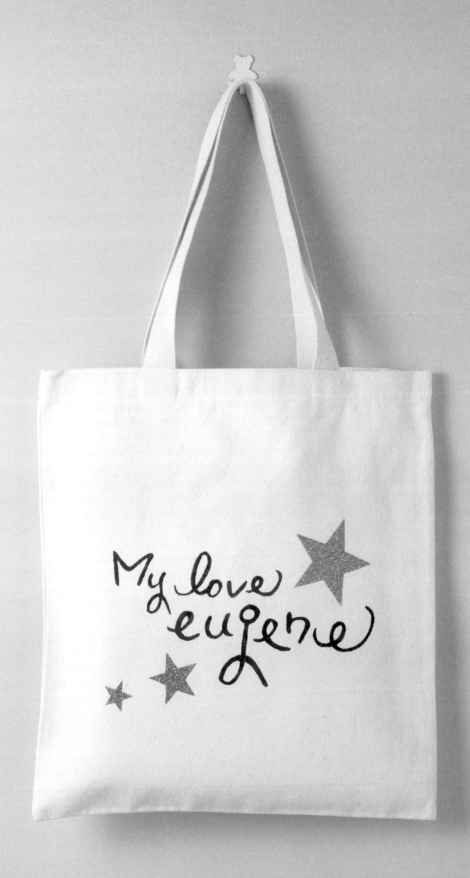

온통 네 생각뿐

⑩ 36×40cm

툴립 직물 전용 물감
● black

글리터지
● light pink

아이의 이름, 혹은 사랑하는
사람의 이름을 넣어 에코백을
만들어보자. 직접 들고 다녀도
좋고, 선물해도 좋다. 세상에
하나뿐인 에코백, 정말 기분 좋지
않을까? 간단한 도형 글리터지로
포인트를 줘도 좋다.

행복하자
우리

행복은 항상, 우리 곁에

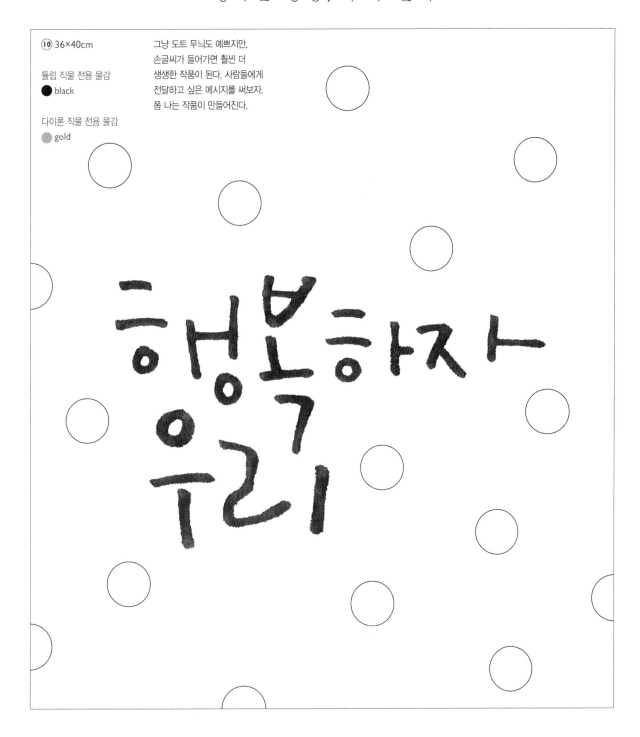

⑩ 36×40cm

튤립 직물 전용 물감
● black

다이론 직물 전용 물감
● gold

그냥 도트 무늬도 예쁘지만,
손글씨가 들어가면 훨씬 더
생생한 작품이 된다. 사람들에게
전달하고 싶은 메시지를 써보자.
폼 나는 작품이 만들어진다.

행복하자
우리

반짝반짝
포 인 트
주 기

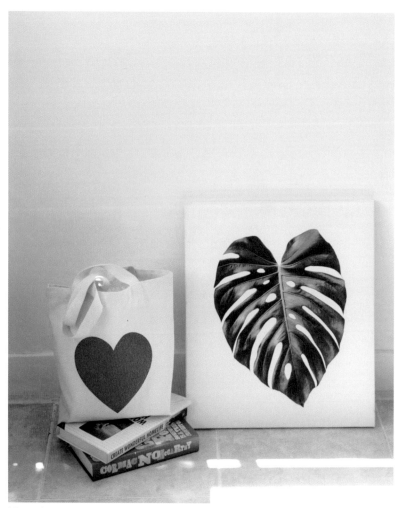

(왼쪽부터) 빨간색 글리터지로 하트를 크게 잘라 붙여서 만든 에코백과 영문 love를 직물 전용 펜으로 직접 쓴 후 빨간색 글리터지로 하트를 작게 잘라 포인트로 붙인, 같은 듯 다른 사랑을 테마로 한 에코백.

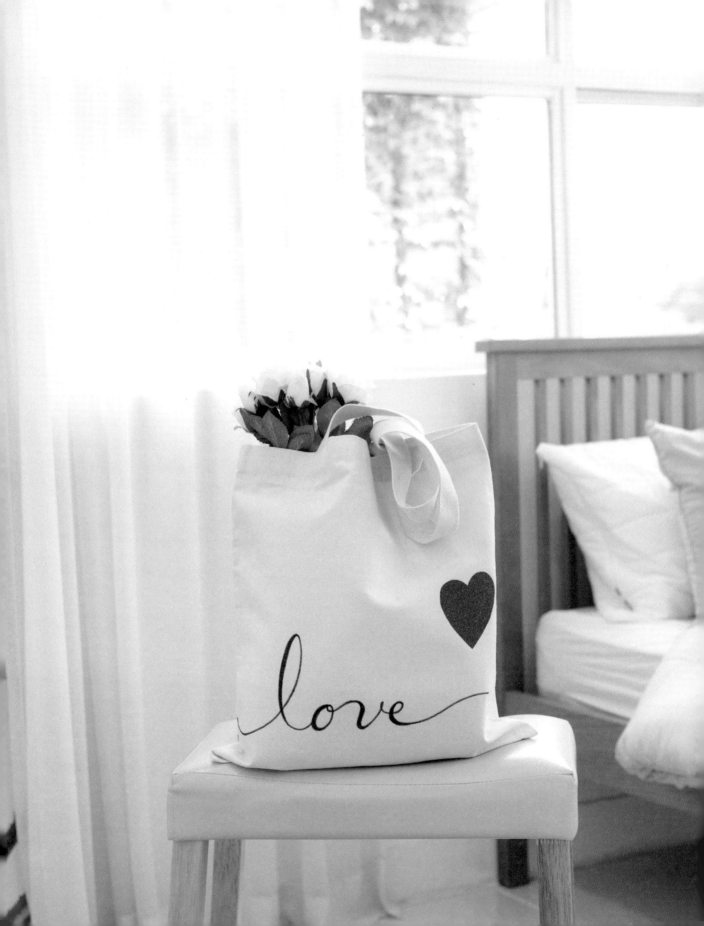

포인트 주기

그림을 잘 그리면 좋겠지만, 생각처럼 그렇게 쉽지 않습니다. 디자인을 전공한 저도 항상 어떤 그림을 그릴까 생각하면 답답한 걸요. 이럴 땐 멋진 포인트가 되는 한 가지, 그게 뭔지를 생각하게 됩니다.

저 역시 그림이 마음에 안 들 때가 많습니다. 그 순간 아이 티셔츠를 만들어주고 남은 자투리 글리터지가 생각났어요. 반짝거리는 걸 너무 좋아하는 저는 글리터지를 에코백에 붙여보자고 생각했죠. 포인트로 자투리를 대충 잘라 한두 개 붙였는데, 심심했던 에코백이 확 달라 보였어요. 망친 것 같았던 작품도 글리터지를 붙이니 전혀 새로운, 예쁜 에코백으로 살아났어요. 정말 탁월한 선택이었죠.

물론 글리터 물감도 있지만, 글리터지는 반짝이는 느낌이 물감에 비해 탁월합니다. 무엇보다 정말 쉽습니다. 잘라서 붙이기만 하면 되거든요. 가격도 저렴해서 사방 25cm 정도 사이즈 한 장에 2,000원 정도입니다. 은색, 금색, 핑크, 오렌지, 빨강, 연두, 초록, 파랑, 보라, 검정 등 색도 다양

해요. 온라인에서만 구입 가능하고 글리터지라고 검색창에 치면 쉽게 찾을 수 있어요.

붙이는 방법은 아주 쉽습니다. 원하는 모양을 글리터지 위쪽 비닐에 유성 사인펜(수성 사인펜은 손으로 문지르면 지워집니다)으로 그려주고 가위나 칼로 예쁘게 오려낸 후에 에코백의 원하는 위치에 놓고 다림질만 하면 됩니다. 꾹 누르면서 여러 번 꼼꼼히 다려주고 열이 좀 식으면 글리터지 위에 붙어 있는 비닐을 떼어내기만 하면 돼요.

도안을 프린트해서 글리터지 위에 테이프로 고정시키고 같이 잘라주어도 돼요. 접착력이 뛰어나 빨아도 그대로 붙어 있고 반짝이 가루도 떨어지지 않아 편리해요. 혹시 세탁 후 일부가 떨어진다면 다시 다림질해주면 쉽게 붙습니다. 처음에 잘못 붙인 경우는 뗄 수 없으니 위치를 잘 잡으셔야 해요. 글리터지를 도형이 아닌 손글씨로 만들어도 너무 예뻐요. 간단한 도형이나 손글씨 단어로 반짝이는 글리터지 에코백 도전해보세요.

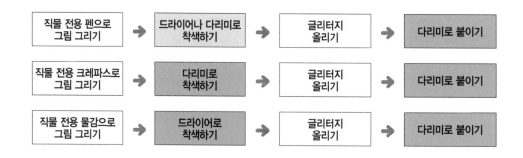

1ea
2,000원

직물 전용 펜으로 그림 그리기	→	드라이어나 다리미로 착색하기	→	글리터지 올리기	→	다리미로 붙이기
직물 전용 크레파스로 그림 그리기	→	다리미로 착색하기	→	글리터지 올리기	→	다리미로 붙이기
직물 전용 물감으로 그림 그리기	→	드라이어로 착색하기	→	글리터지 올리기	→	다리미로 붙이기

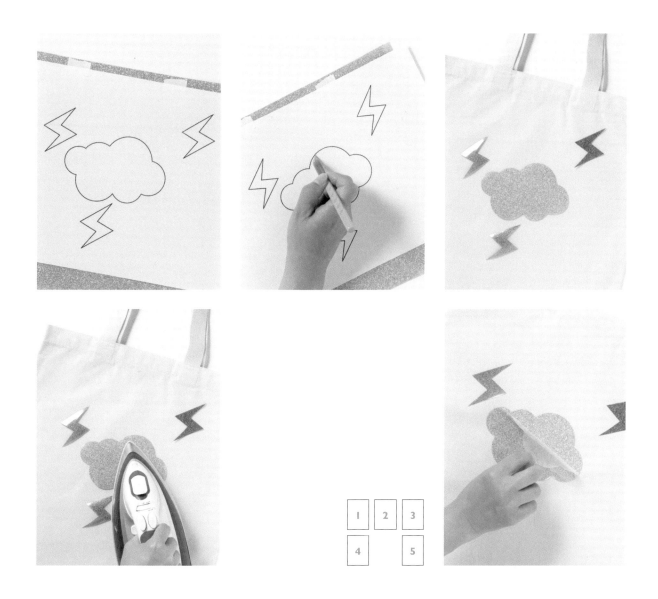

1 원하는 모양을 그리거나 프린트해 글리터지 위에 종이를 올려 테이프로 고정시킨다. 2 고정시킨 종이와 함께 글리터지를 칼이나 가위로 자른다. 글리터지는 두께가 있으므로 칼로 자를 경우 힘 있게 누르면서 자른다. 3 자른 글리터지를 에코백에 위치를 잡아 올려놓는다. 4 글리터지를 꾹 누르면서 꼼꼼히 몇 번 다린다. 5 잘 다린 글리터지는 뜨거우므로 식은 후 글리터지 위에 붙어 있는 비닐을 떼어낸다. 충분히 다림질이 안 되었다면 비닐을 떼어낸 후에 다시 한 번 다림질해줘도 된다.

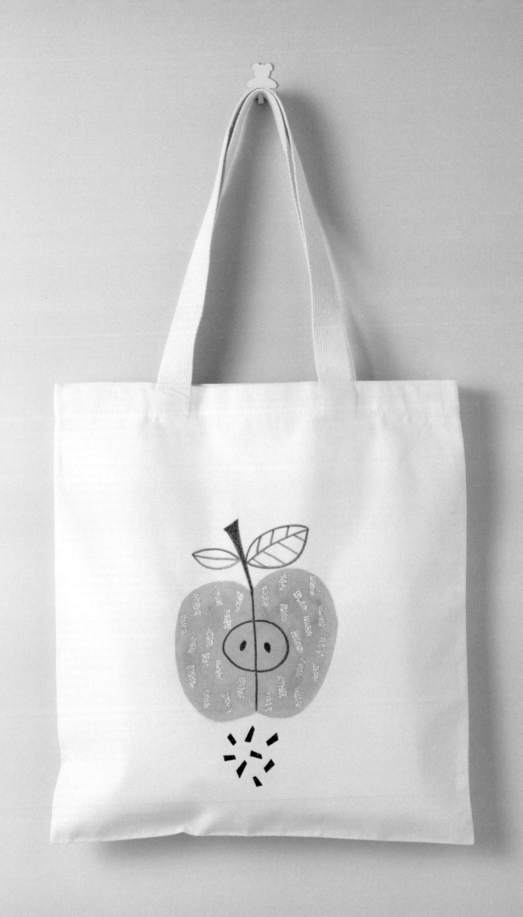

아사삭 연두 사과

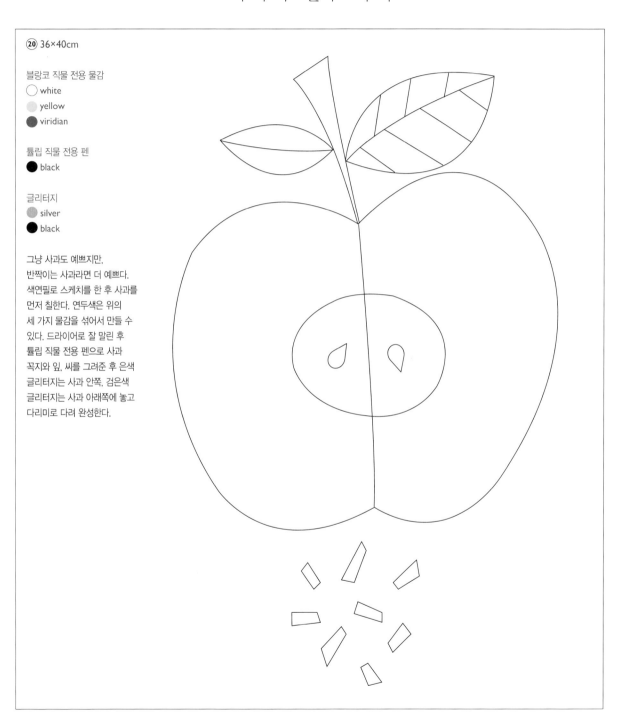

20 36×40cm

블랑코 직물 전용 물감
◯ white
◯ yellow
● viridian

튤립 직물 전용 펜
● black

글리터지
◯ silver
● black

그냥 사과도 예쁘지만.
반짝이는 사과라면 더 예쁘다.
색연필로 스케치를 한 후 사과를
먼저 칠한다. 연두색은 위의
세 가지 물감을 섞어서 만들 수
있다. 드라이어로 잘 말린 후
튤립 직물 전용 펜으로 사과
꼭지와 잎, 씨를 그려준 후 은색
글리터지는 사과 안쪽, 검은색
글리터지는 사과 아래쪽에 놓고
다리미로 다려 완성한다.

수박씨가 우수수

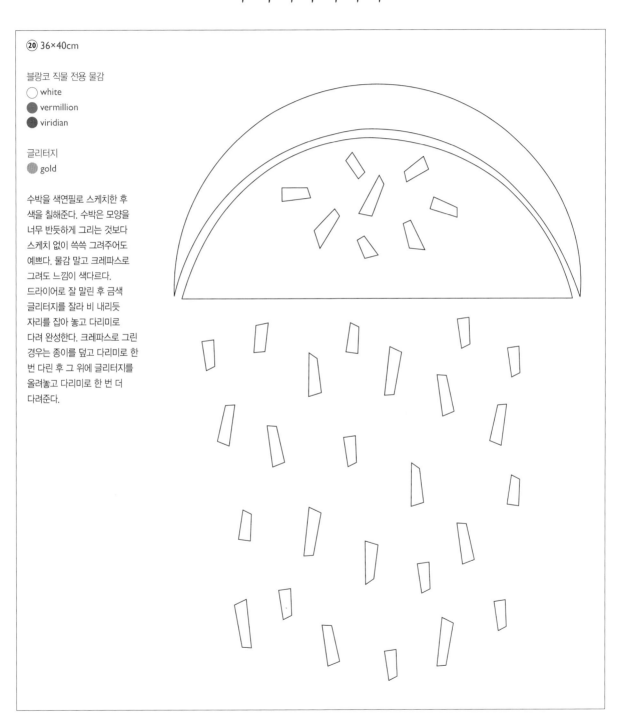

⑳ 36×40cm

블랑코 직물 전용 물감
○ white
● vermillion
● viridian

글리터지
● gold

수박을 색연필로 스케치한 후
색을 칠해준다. 수박은 모양을
너무 반듯하게 그리는 것보다
스케치 없이 쓱쓱 그려주어도
예쁘다. 물감 말고 크레파스로
그려도 느낌이 색다르다.
드라이어로 잘 말린 후 금색
글리터지를 잘라 비 내리듯
자리를 잡아 놓고 다리미로
다려 완성한다. 크레파스로 그린
경우는 종이를 덮고 다리미로 한
번 다린 후 그 위에 글리터지를
올려놓고 다리미로 한 번 더
다려준다.

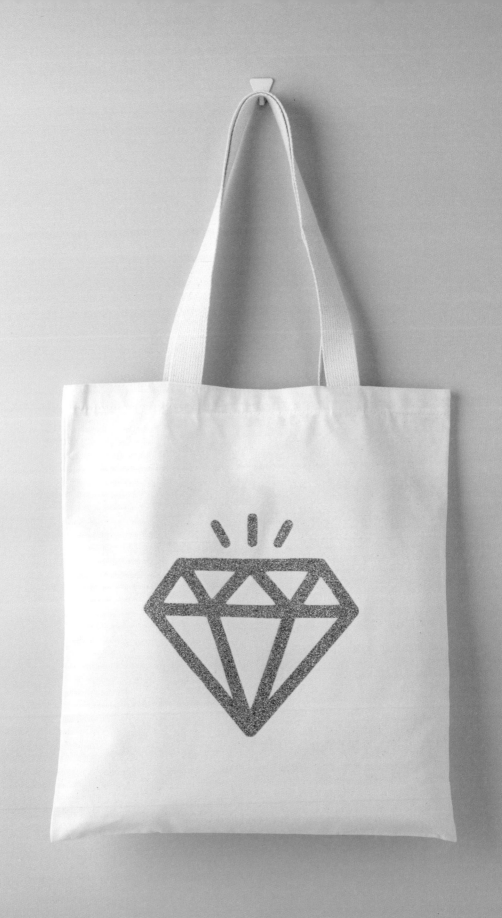

내 마음의 보석

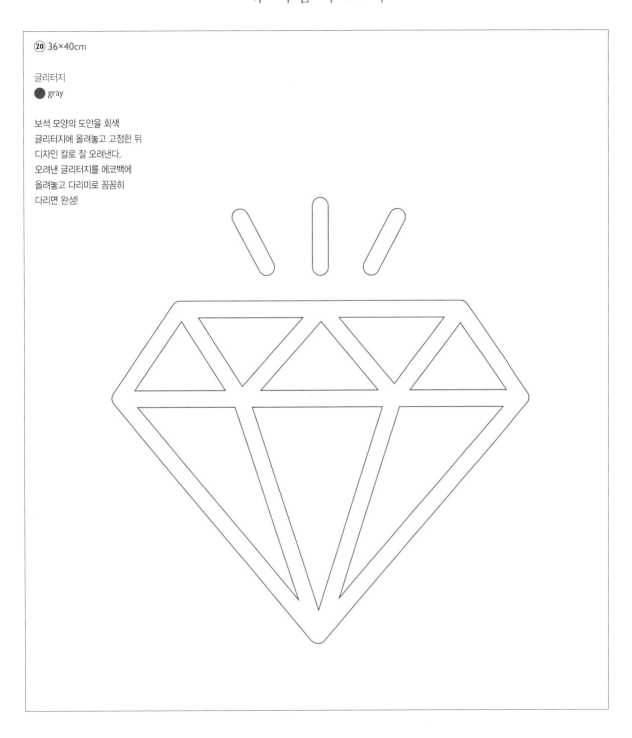

20 36×40cm

글리터지
● gray

보석 모양의 도안을 회색
글리터지에 올려놓고 고정한 뒤
디자인 칼로 잘 오려낸다.
오려낸 글리터지를 에코백에
올려놓고 다리미로 꼼꼼히
다리면 완성!

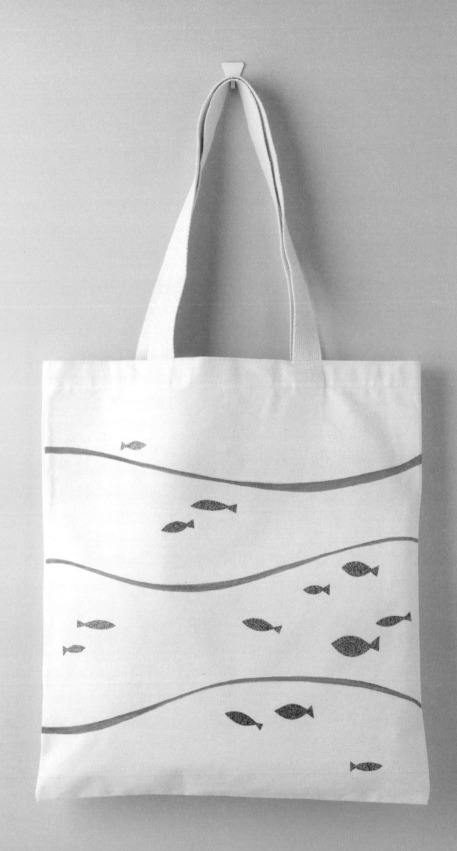

이리 와, 같이 놀자

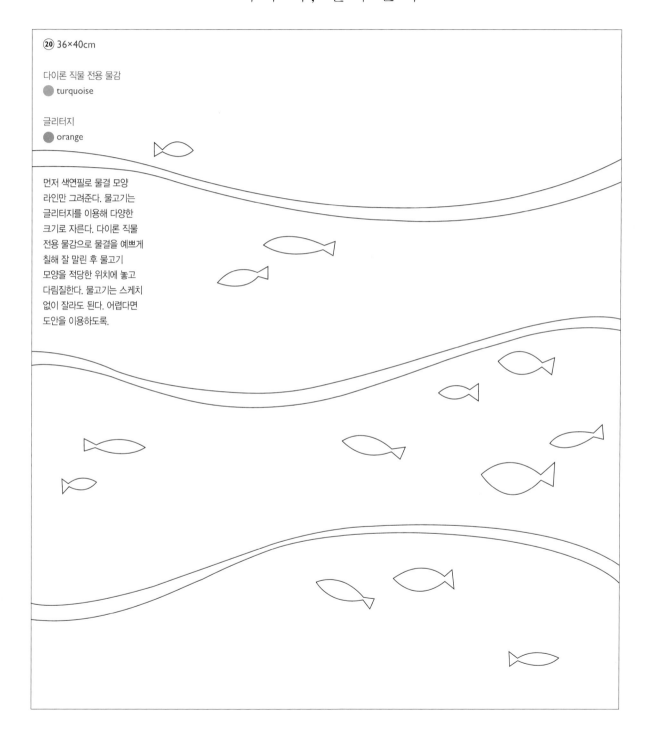

㉑ 36×40cm

다이론 직물 전용 물감
● turquoise

글리터지
● orange

먼저 색연필로 물결 모양
라인만 그려준다. 물고기는
글리터지를 이용해 다양한
크기로 자른다. 다이론 직물
전용 물감으로 물결을 예쁘게
칠해 잘 말린 후 물고기
모양을 적당한 위치에 놓고
다림질한다. 물고기는 스케치
없이 잘라도 된다. 어렵다면
도안을 이용하도록.

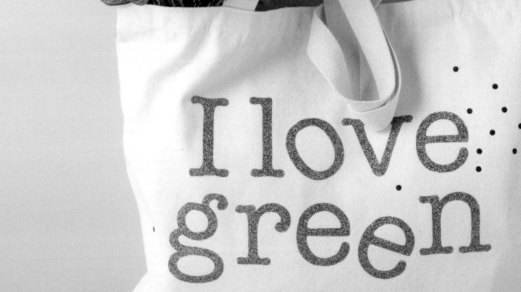

초록 세상을 원해

⑩ 48×36×10cm

글리터지
● green
● black

컴퓨터의 영문 서체를 이용해서
만들었다. 먼저 마음에 드는
문구를 정해 서체를 지정해주고
사이즈를 정한다. 프린트한 뒤
글리터지 위에 고정하고 디자인
칼로 오려낸다. 데코로 쓴
동그란 검정 글리터지는 펀치를
이용하면 간단하다. 에코백의
원하는 위치에 올려놓고
다리미로 잘 다린다.

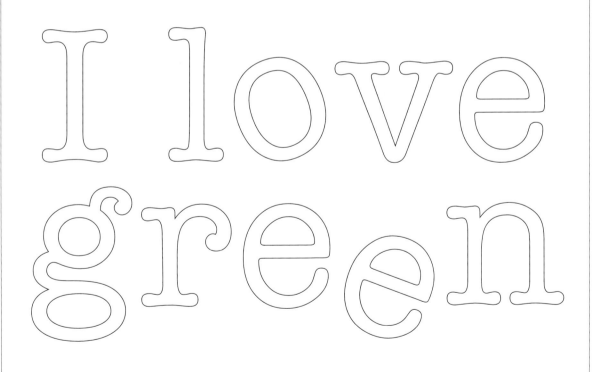

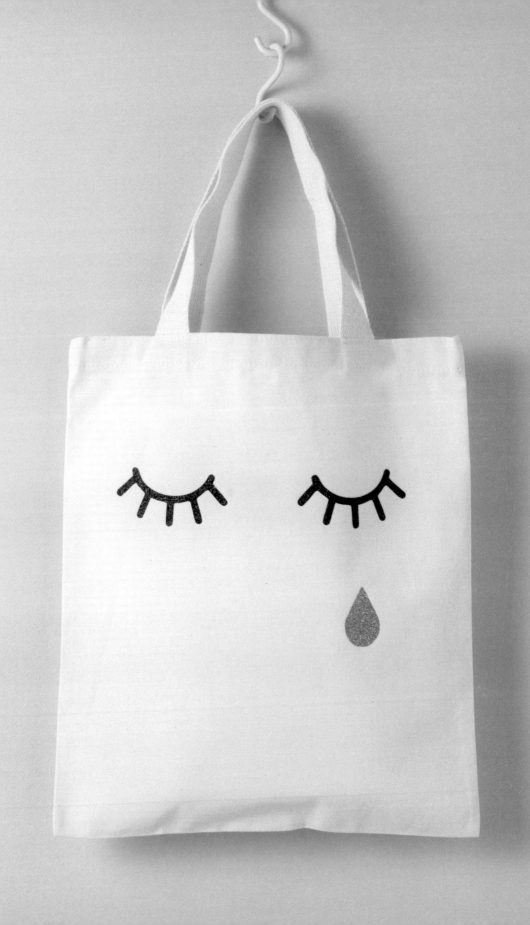

눈물, 한 방울

(20) 29×33cm

글리터지
● aqua blue
● black

눈물일까? 포인트일까?
상상은 자유. 검정과 블루
글리터지만으로 만든 아주 쉽지만
임팩트 있는 작품이다.
눈의 위치가 어색하지 않도록
주의해서 다림질한다.

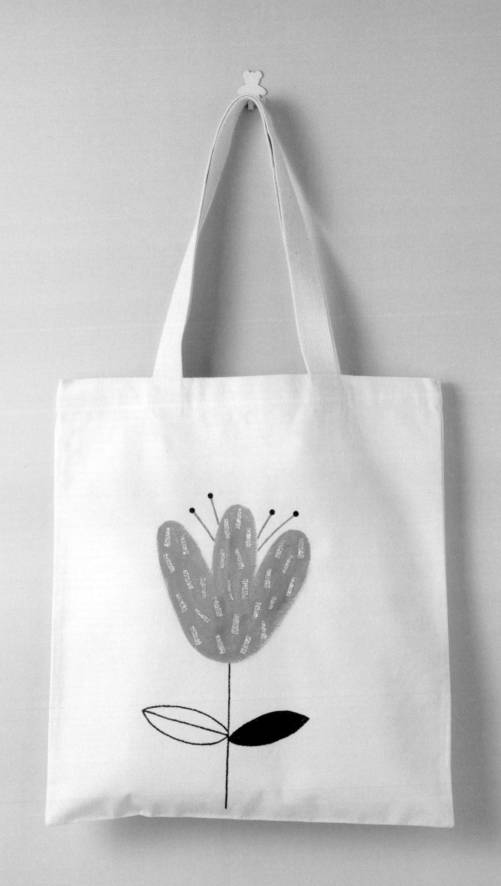

도도한 꽃 한 송이

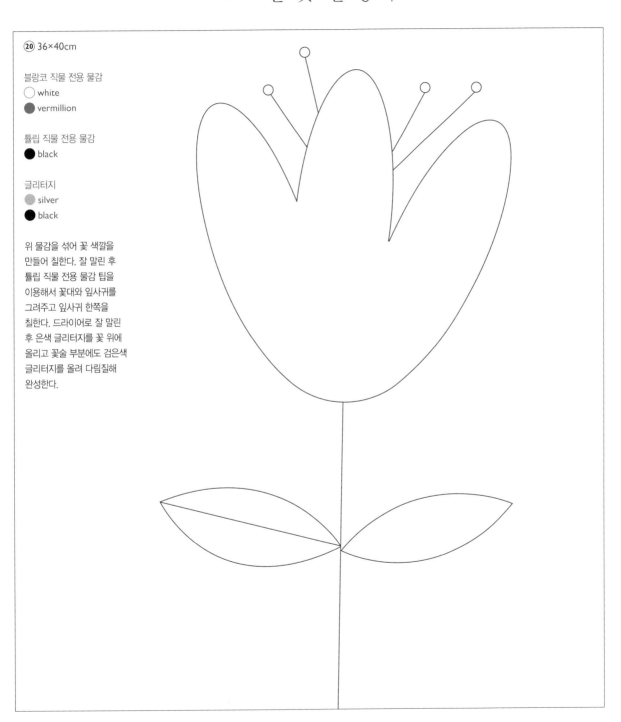

⑳ 36×40cm

블랑코 직물 전용 물감
○ white
● vermillion

튤립 직물 전용 물감
● black

글리터지
● silver
● black

위 물감을 섞어 꽃 색깔을
만들어 칠한다. 잘 말린 후
튤립 직물 전용 물감 팁을
이용해서 꽃대와 잎사귀를
그려주고 잎사귀 한쪽을
칠한다. 드라이어로 잘 말린
후 은색 글리터지를 꽃 위에
올리고 꽃술 부분에도 검은색
글리터지를 올려 다림질해
완성한다.

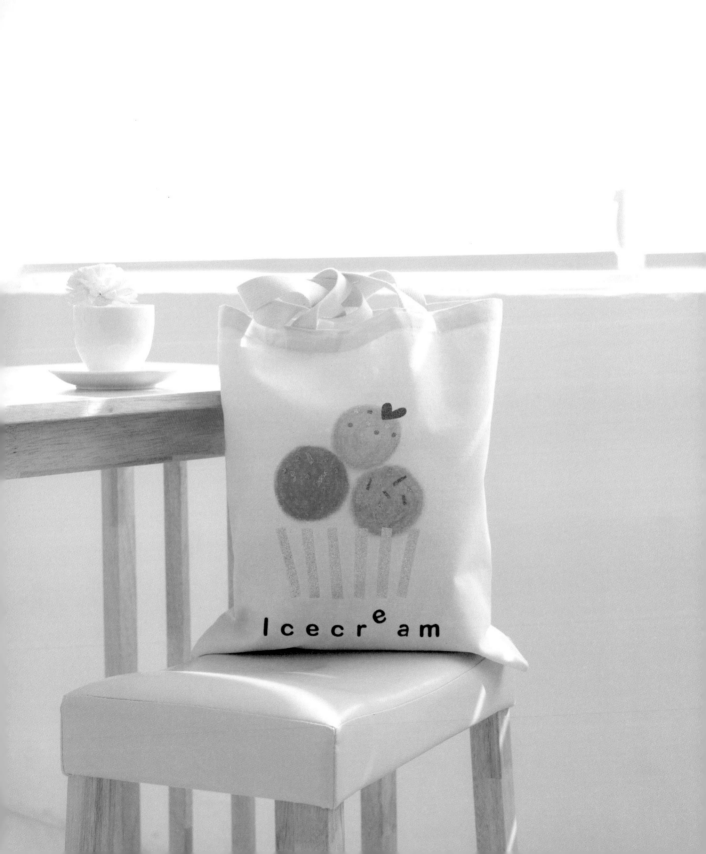

아, 아이스크림!

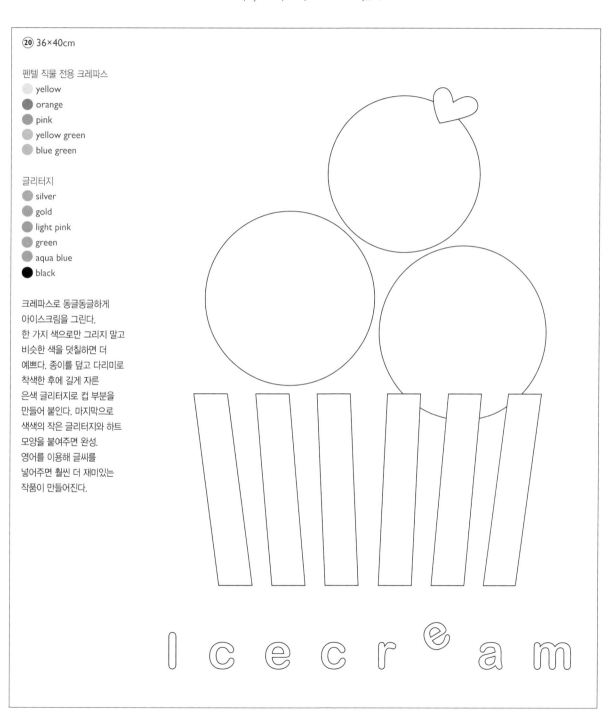

⑳ 36×40cm

펜텔 직물 전용 크레파스
- ◯ yellow
- ● orange
- ● pink
- ◯ yellow green
- ◯ blue green

글리터지
- ◯ silver
- ◯ gold
- ◯ light pink
- ◯ green
- ◯ aqua blue
- ● black

크레파스로 동글동글하게
아이스크림을 그린다.
한 가지 색으로만 그리지 말고
비슷한 색을 덧칠하면 더
예쁘다. 종이를 덮고 다리미로
착색한 후에 길게 자른
은색 글리터지로 컵 부분을
만들어 붙인다. 마지막으로
색색의 작은 글리터지와 하트
모양을 붙여주면 완성.
영어를 이용해 글씨를
넣어주면 훨씬 더 재미있는
작품이 만들어진다.

꽃처럼 별처럼

⑳ 36×40cm

튤립 직물 전용 물감
● black

글리터지
● gold
● light pink

글씨를 색연필로 쓰고 난 후
튤립 직물 전용 물감의 팁으로
덧칠했다. 드라이어로 잘 말린
후 글리터지를 잘라 다리미로
붙여 완성한다. 도안의
손글씨를 사용하고 싶다면
먹지를 이용해보자.
도안과 에코백 사이에 먹지를
놓고 도안의 손글씨를 꾹
눌러가며 써서 아래 배어 나온
글씨 위에 물감이나 크레파스로
다시 써준다.

글리터지는 어떻게 활용할까요?

글리터지는 에코백뿐 아니라 옷을 리폼할 때도 좋아요. 밋밋한 티셔츠나 원피스 등에 글리터지만 붙여도 예쁜 옷으로 재탄생합니다. 티셔츠의 경우, 아이들이 좋아하는 곰돌이 모양이나 나비, 하트, 리본 등 간단한 모양으로 붙여보세요. 도형을 그리거나 프린트해 글리터지 위에 테이프로 고정시키고 칼이나 가위로 잘라주고 티셔츠 위에 놓고 꼼꼼하게 다림질만 해주면 됩니다.

컴퓨터 서체를 이용해서 이름을 써서 만들어도 예뻐요. 요즘 가족 커플 티셔츠 많이 입지만, 마음에 드는 예쁜 티셔츠를 찾기란 쉽지 않아요. 이럴 때 글리터지를 이용하면 정말 좋습니다. 저도 아이 운동회 때 가족 티셔츠를 만들어 입었는데, 선생님과 친구, 엄마들에게 엄청 인기가 있었죠. 아이는 뭔지 잘 모르지만, 다들 예쁘다고 칭찬하니 덩달아 어깨가 으쓱하더군요.

흰색 무지 티셔츠나 래글런 티셔츠로 가족 티셔츠를 만들어보세요. 'love'나 가족 이름 이니셜 같은 간단한 영문도 좋고, 하트 모양만 오려서 똑같이 붙여도 아주 예쁘답니다. 또 아이 이름을 예쁘게 써서 붙여주면 내 아이만의 특별한 티셔츠가 됩니다. 운동선수처럼 아이의 체육복 등 쪽에 이름이나 숫자를 붙여줘도 좋아요. 엄마가 만들어준 티셔츠라며 아이들도 아주 좋아합니다.

제 블로그에서는 아이의 이름이나 원하는 문구를 컴퓨터의 서체로 예쁘게 디자인하거나 아이들이 좋아하는 도안을 그린 '디자인 글리터지'와 한글이나 영문 손글씨로 만든 '손글씨 글리터지'가 다양하게 소개되어 있습니다.

저자 블로그 blog.naver.com/cocoa_mall

디자인 칼
6,000원

SOOIN'S TIP

디자인 칼은 무엇인가요? 디자인 칼이란 칼날이 작고 날카로운 칼로 일반적으로 쓰는 커터칼보다 더 정교하게 자를 수 있습니다. 교체용 칼날도 같이 들어 있어 칼날이 무뎌지면 교체할 수도 있어요. 예전에는 디자인용으로 많이 사용했지만, 요즘은 일반 문구점에서도 쉽게 구할 수 있을 만큼 대중화가 되어 있습니다. 쉬운 도안의 경우 가위로 오리거나 일반 커터칼로 잘라도 되지만, 좀 더 정교한 도안이나 손글씨를 자를 때는 디자인 칼이 유용합니다. 온라인에서 '디자인 칼'로 검색해도 쉽게 찾을 수 있습니다. 가격은 5,000~6,000원 선입니다.

1 아이 이름으로 디자인한 나만의 손글씨 글리터지. **2** 영문 이름을 귀여운 느낌의 손글씨로 써서 만들어보았다. **3** 밋밋한 티셔츠에 포인트를 주고 싶어 컴퓨터의 영문 서체를 이용해서 만들었다. **4** 아이의 운동회 때 가족끼리 맞추어 입은 래글런 티셔츠. 컴퓨터의 영문 서체를 이용해서 디자인했다. **5** 아이들이 좋아하는 번개맨, 번개걸을 상징하는 번개마크. 글리터지를 이용했다. **6** 운동회나 체육 시간에 눈에 띌 수 있도록 아이의 체육복 등 쪽에 손글씨 이름을 만들어서 붙여주었다.

PART
05

아 이 와
함 께
그 리 기

직물 전용 크레파스와 펜을 섞어서 그린 컵케이크.
포인트로 별 모양 글리터지를 붙여 완성했다.

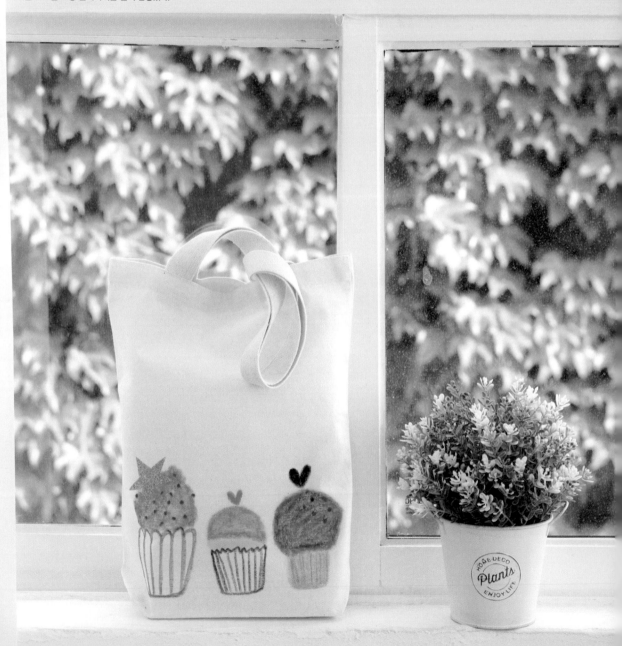

엄마랑 아이랑! 아이가 더 좋아하는 에코백

엄마가 그림을 그리면 아이들은 옆에서 따라 하고 싶어 해요. 숨어 있던 창작욕이 불타오르는 거죠. 이럴 때 크레파스는 아이와 함께 만들기 정말 좋은 재료예요. 이미 익숙하잖아요. 아이들에게 물감은 어려우니 크레파스나 직물 전용 펜을 사용하도록 합니다(직물 전용 크레파스는 오일 성분이 있으니 다른 곳에 묻어나지 않도록 주의합니다).

엄마와 함께라면 6~7세 아이들도 충분히 할 수 있어요. 엄마랑 아이가 같이 만들어 세트로 들거나 자매끼리 세트로 들고 다녀도 너무 예뻐요.

막 자기 이름을 쓰기 시작한 아이들에게 에코백을 만들게 하면 자부심으로 가득해질 거예요. 아이들 그림은 누구도 흉내 내기 어려운 멋진 작품이니까요. 여섯 살짜리 제 아들도 엄마가 에코백을 만드는 것을 지켜보다가 갑자기 그림을 그리기 시작했고, 엄마가 만든 에코백을 매일 들고 다닐 정도로 정말 좋아합니다.

아이와 함께 작업할 때는 엄마의 잔소리와 요구가 정말 많아지죠? 자칫하면 아이와의 행복한 시간을 망칠 수 있습니다. 아이가 그리고 싶어 하는 대로 지켜봐 주세요. 생각보다 재미있는 작품이 나옵니다. 만약 아이가 너무 어려 그림 그리기가 서투르거나 아이의 그림이 미덥지 않다면 종이에 먼저 그리게 한 다음 에코백으로 옮겨보세요. 이때는 크레욜라 직물 전용 크레파스를 사용하면 됩니다. 조금 흐리게 나올 수 있는 것이 단점이긴 하지만, 아이와 함께 즐기기엔 충분합니다. 종이에 그려서 그림이 그려진 부분을 에코백에 올려놓고 다림질하는 방식이어서 사용하기 편리합니다. 단, 그림이 거꾸로 나오니 이름은 에코백에 직접 쓰고 그림으로만 만들어야 합니다.

아이랑 에코백을 하나씩 만들어보고 서로 비교해 보는 것도 좋고, 아이가 그림을 그린 후 엄마가 아이 작품에 어울리는 글리터지 도형 같은 것을 만들어 같이 마무리하면 아이도 틀림없이 기뻐할 거예요. 엄마랑 같이 만들었다는 기쁨과 성취감도 클 겁니다.

이렇게 해보세요

크레파스로 그린 후 그 위에 펜으로 그리려니 잘 안 됩니다. 크레파스로 그린 후 펜으로 무늬나 눈, 코, 입 등을 그려야 할 때가 있죠? 크레파스에는 오일 성분이 있어서 크레파스 위에 바로 그리면 잘 그려지지가 않아요. 다리미로 한 번 착색해서 크레파스의 오일 성분을 뺀 후 펜으로 그려야 훨씬 잘 그려집니다. 착색을 하기 전에 그리면 기름 성분 때문에 잘 그려지지도 않지만, 직물 전용 펜이 금방 망가져 버릴 수도 있어요. 또 다림질 후에는 크레파스로 칠한 부분의 색이 흐려질 수 있으니 염두에 두고 작업하세요.

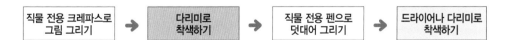

직물 전용 크레파스로 그림 그리기 → 다리미로 착색하기 → 직물 전용 펜으로 덧대어 그리기 → 드라이어나 다리미로 착색하기

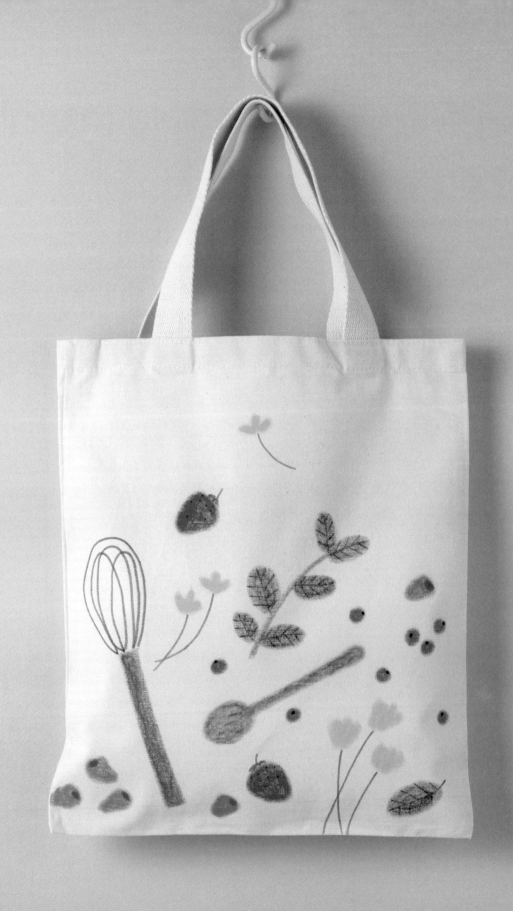

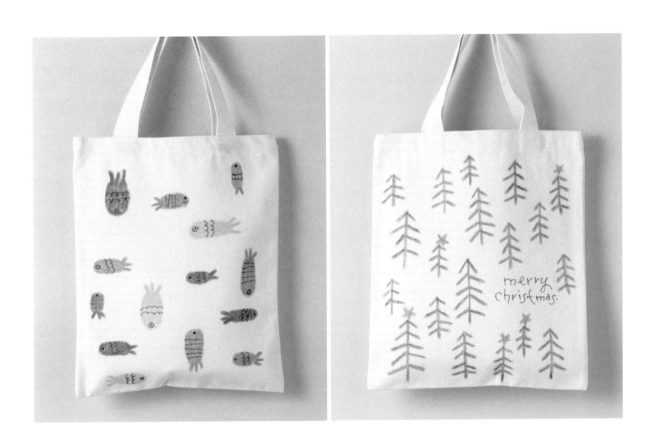

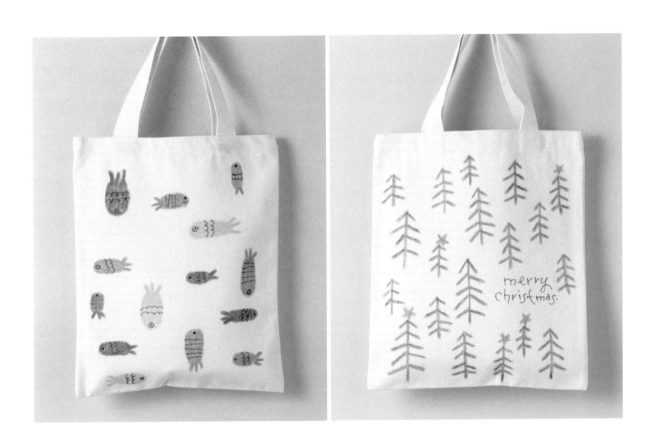

| 1 | 2 | 3 |

1 펜텔 직물 전용 크레파스와 블랑코 직물 전용 펜을 섞어서 그린 작품. 과일과 조리도구를 같이 그렸다(에코백 20수). **2** 펜텔 직물 전용 크레파스만으로 물고기들을 여러 마리 그려 바닷속을 표현했다(에코백 10수). 방향을 달리해 자유로운 느낌이다. **3** 선으로 전나무를 그려주고 오렌지색 별을 몇 개 그려주었다. 이것만으로도 크리스마스 느낌이 난다. 마지막에 블랑코 직물 전용 펜으로 손글씨를 써서 포인트를 주었다(에코백 10수).

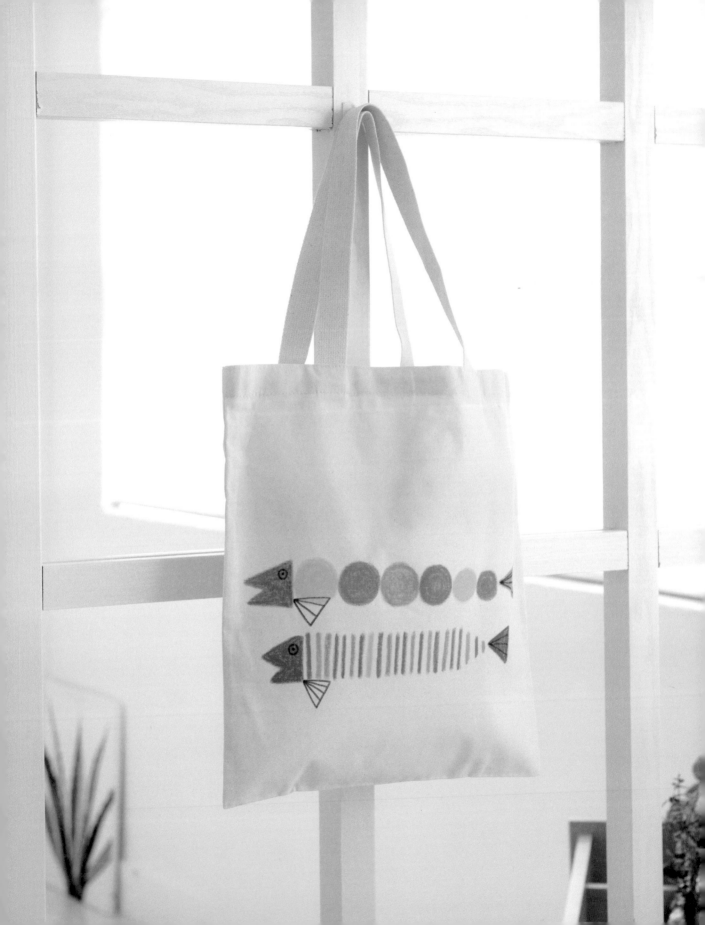

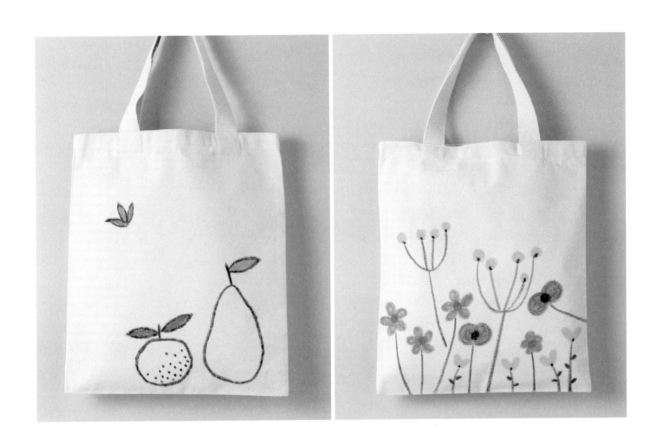

| 1 | 2 | 3 |

1 펜텔 직물 전용 크레파스로 동그라미와 선으로 물고기를 그려주고 블랑코 직물 전용 펜으로 눈과 지느러미를 그려 완성했다(에코백 20수). **2** 펜텔 직물 전용 크레파스로 그린 서양배와 귤. 선으로만 간결하게 표현하고 포인트로 잎사귀를 예쁘게 칠해주었다(에코백 20수). **3** 따로 스케치를 하지 않고 펜텔 직물 전용 크레파스만으로 손이 가는 대로 그려 꽃밭을 표현했다(에코백 20수).

가방 말고 파우치도 가능한가요?

에코백은 일반적인 가방 말고도 지퍼가 달린 파우치, 끈이 달린 파우치, 필통, 작은 가방, 물병 파우치 등 생각보다 훨씬 다양한 디자인이 있어요. 그중 작은 파우치는 그리기에도 부담스럽지 않고 사용하기에도 좋습니다. 처음부터 에코백이 너무 부담스럽다면 작은 파우치나 필통으로 시작해보세요. 아이들이 색연필이나 연필을 가지고 다닐 수 있는 필통이나 주머니도 좋고, 간단한 립스틱이나 화장품을 넣어 다닐 수 있는 작은 파우치도 예쁘죠. 용도에 맞는 그림을 그려서 예쁘게 꾸며보세요. 짧은 시간 안에, 한두 개를 완성할 수 있습니다.

면적이 작은 파우치에 그림을 그릴 때는 복잡하지 않은, 심플한 도형이나 그림이 좋습니다. 욕심을 내서 복잡하게 그리면 오히려 망칠 수 있거든요. 아주 간단한 그림이나 글씨만으로도 예쁜 파우치를 만들 수 있을 거예요. 이 책에 소개된 디자인 외에도 평소 책을 보거나 주변을 살피면서 아이디어를 구해보세요.

에코백을 만들다 보면 다른 곳에도 응용하고 싶어질 거예요. 청바지나 쿠션, 옷에도 작품을 만들 수 있고, 유치원이나 학교에서 신는 실내화를 만들어줘도 아이들이 아주 좋아합니다. 티셔츠에는 비교적 쉬운 직물 전용 펜으로 그림을 그리거나 간단한 손글씨를 써보세요.

한번은 티셔츠에 직물 전용 물감으로 번개맨 마크를 그려줬는데, 아이가 너무 좋아했어요. 번개맨이 아이들의 영웅인 건 아시죠? 한동안은 그 옷만 입고 다닐 정도였어요. 엄마가 그려줬다는 데 더 기뻐하더군요. 프라이드도 생기는 것 같았어요.

파우치는 에코백과 같은 재질의 천이라 펜이나 크레파스, 물감으로도 충분히 가능하지만, 티셔츠는 얇고 부드러워서 크레파스로 그리기가 쉽지 않습니다. 오히려 물감으로 그림을 그리는 게 더 좋아요. 티셔츠는 잘 펴서 고정한 뒤 티셔츠 안쪽에 두꺼운 종이를 반드시 깔고 작업하세요. 펜이나 물감이 티셔츠 뒤쪽까지 배어 나오거든요.

SOOIN'S TIP

초보자라면 작은 파우치에 그림을 그리는 게 더 쉬울까요? 작은 파우치는 간단한 그림만으로 예쁘고 쉽게 만들 수 있다는 장점이 있습니다. 아무래도 그림을 그릴 공간이 작기 때문에 간단한 그림만으로도 예쁘게 완성되는 것 같아요. 하지만 밑면이 있는 파우치나 필통은 오히려 그림 그리는 것이 까다롭습니다. 밑면이 없는 납작한 파우치로 시작해보세요. 동물의 얼굴만 간결하게 표현하거나 내용물을 쉽게 알 수 있는 립스틱이나 아이들이 휴대하기 좋은 색연필 파우치 등을 만들어보면 어떨까요? 스텐실 기법을 사용해도 좋겠죠. 간단하게 색색의 펜이나 크레파스로 영어 단어만 써도 아주 예쁜 나만의 파우치가 됩니다.

1 블랑코 직물 전용 물감으로 동그란 코를 먼저 그려주고 드라이어로 잘 말린 후 지그 직물 전용 펜으로 수염과 눈, 입을 그려 고양이 얼굴을 표현했다. **2** 바바파파 모양을 프린트해 몸통 라인을 따라 자른 후 파우치에 대고 스케치한다. 몸을 칠한 후 드라이어로 잘 말리고 지그 직물 전용 펜으로 바바파파의 테두리와 얼굴을 그려주었다. **3** 지그 직물 전용 펜으로 찻잔을 그리고 티백 안쪽을 물감으로 칠했다. 드라이어로 잘 말린 후 티백 안쪽을 도트 모양을 그려 완성했다.

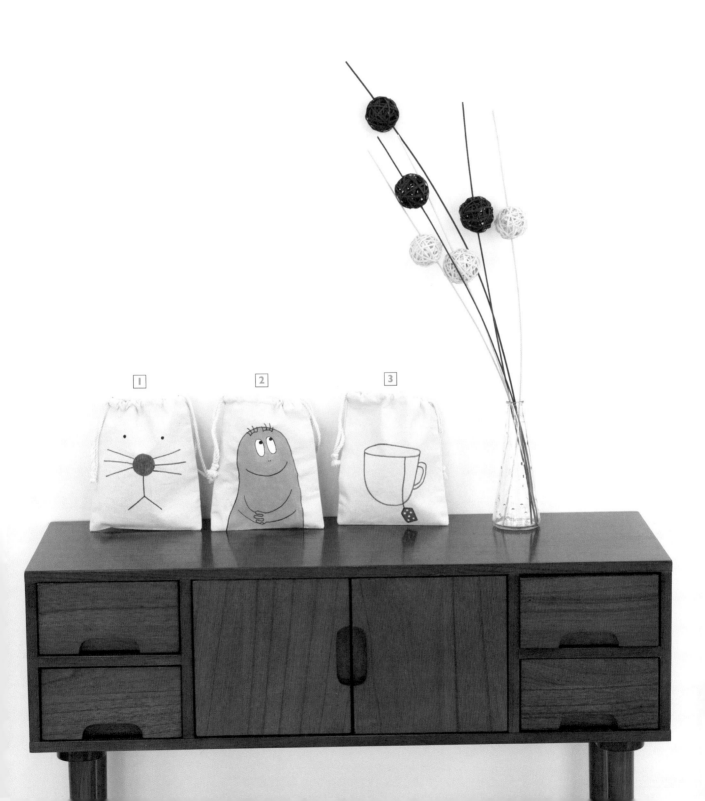

2500원

상상력과 아이디어로 만들어내는 2500원의 특별함

ONLY
ECOBAG

초판 1쇄 발행 2017년 8월 15일

지은이 | 정수인
펴낸이 | 김진
편집 | 최서연
디자인 | 수인디자인
 sooindesign@gmail.com
인쇄 | 새한문화사
펴낸곳 | 플럼북스

출판등록 | 2007년 3월 2일 제105-91-128142호
주소 | 서울시 양천구 목동서로 340
전자우편 | plumbooks@naver.com
문의 | 02-6012-3611

값 11,800원
ISBN 978-89-93691-77-1

이 도서의 국립중앙도서관 출판예정도서목록(CIP)은 서지정보유통지원시스템 홈페이지(http://seoji.nl.go.kr)와
국가자료공동목록시스템(http://www.nl.go.kr/kolisnet)에서 이용하실 수 있습니다.
(CIP제어번호: CIP2017018957)